RENOIR II
르누아르 II

전규태 저

서문당 · 컬러백과

서양의 미술 ㊼

저자 약력

전 규태 : 연세대 국문학과 및 동대학원 마침. 문학박사, 1962년 동아일보 신춘문예로 문단에 데뷔, 1963년 연세대 교수, 1978년 미국 하버드대, 1979년 컬럼비아대 교환교수 역임. 신미술회 사생회 회원, 대한 미술회 회원, 동미주미술회전, 대한미술회전, 신미술회전 등 출품, 삼우회 3인전, 선화랑 명사 초대전 등에도 출품. 저서로는 <에로스의 미학>, '서양의 미술'시리즈 <르누아르>, 시화집 <너를 사랑해도 되겠니> 등 출간.

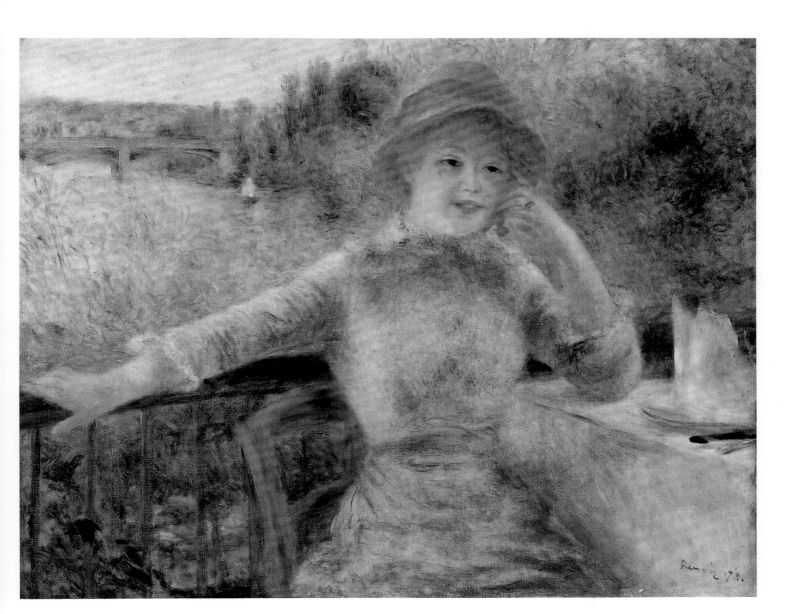

그르누이에르에서
A LA GRENOUILERE

르누아르의 부인상은 실내에서 그려진 것들이 많으나 위의 그림처럼 자연을 배경으로 하여 자연스레 포즈를 취하게 하는 경우도 적잖이 있다. 특히 이 그림은 화면의 중앙에 인물을 크게 클로즈업시켜 주변의 자연이 지니고 있는 부드러운 색감을 그 특유의 기법으로 따뜻하게 그리고 있다. 그러니까 어떻게 보면 자연은 한낱 배경일 뿐 주역이 아니지만 얼핏 인물이 자연 속에 버무려져 있는 느낌마저 든다. 이러한 기법은 다른 인상파 화가들의 기법과는 유별되는 기법으로 자연 속에 버무려서 있는 듯이 보이면서도 그 나름의 인물본위적인 화풍을 또렷이 나타내보이고 있는 점이 흥미롭다. 이 같은 점은 인상파 화가들 속에는 '이단'이라고 말할 수도 있겠다.

흔히 모네 등 인상파 화가들은 어디까지나 자연을 주요 테마화 하려는 미묘한 묘사에만 전념하고 있는데 반해 르누아르는 그런 인상파의 흐름을 결코 거역하지는 않으면서도 등장인물을 빛 속에서 포착하며 그 색감의 효과를 최대한도로 살리려고 노력하였는데, 이 그림은 그 묘(妙)를 잘 보여주고 있는 작품이다.

1879년 캔버스 유채 73.5×93cm
파리 인상파 미술관 소장

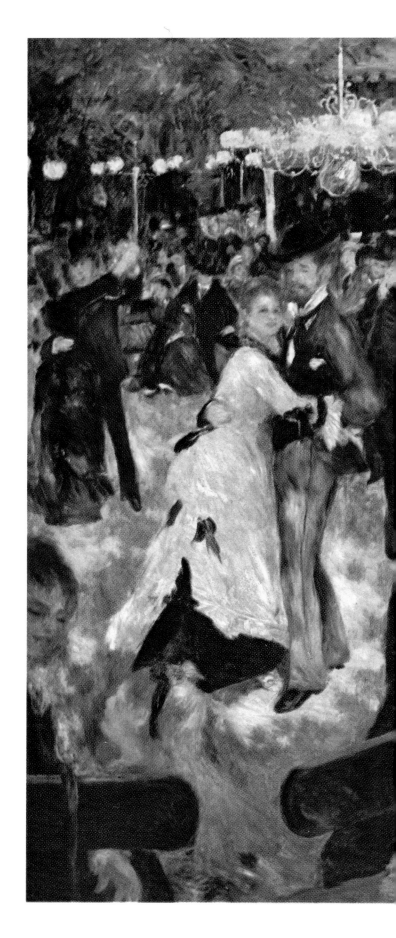

무랑 드 라 갈레트
LE MOULIN DE LA GALETTE

파리의 번화한 명소 무랑 루즈 언덕 거리는 파리 시민은 물론 해외 관광객들까지 몰리는 번화가이지만 이 그림을 그렸던 19세기 후반에도 역시 마찬가지였던 것 같다. 그 무렵에는 이 거리가 사교의 장이며 환락의 고장이기도 했다. 사교와 환락을 위해 모여든 사람들만 아니라 시인, 작가, 음악가, 화가 등 예술가들이 많이 모여 '예술가의 거리'라고 일컬어지기도 했던 고장이기도 한다. 르누아르는 술을 마시고 대화를 나누며 춤을 추면서 밤을 지새우기도 했던 환락적인 분위기를 화폭에 담으려 했던 것 같다. 특히 무랑 드 라 갈레트는 가장 들뜬 무도회장이었다. 나무 그늘 아래, 나무 사이로 다소곳하게 내려 쪼이는 별살을 받으면서 사교춤에 도취한 남녀 군상을 빨강·파랑·노랑 등 여러 색채로 흩어지고 버무리지게 채색하면서 풍요로운 색채의 무대로 만들어 놓았다. 이러한 색채의 대비를 중심으로 하여 대담하는 남녀들의 안면을 근경으로 집합시켜 원경·중경·근경을 아우르는 빛깔의 대 교향을 주제로 삼은 점이 인상주의 화면의 정수를 느끼게 한다.

1876년 캔버스 유채 131×175cm
파리 인상파 미술관 소장

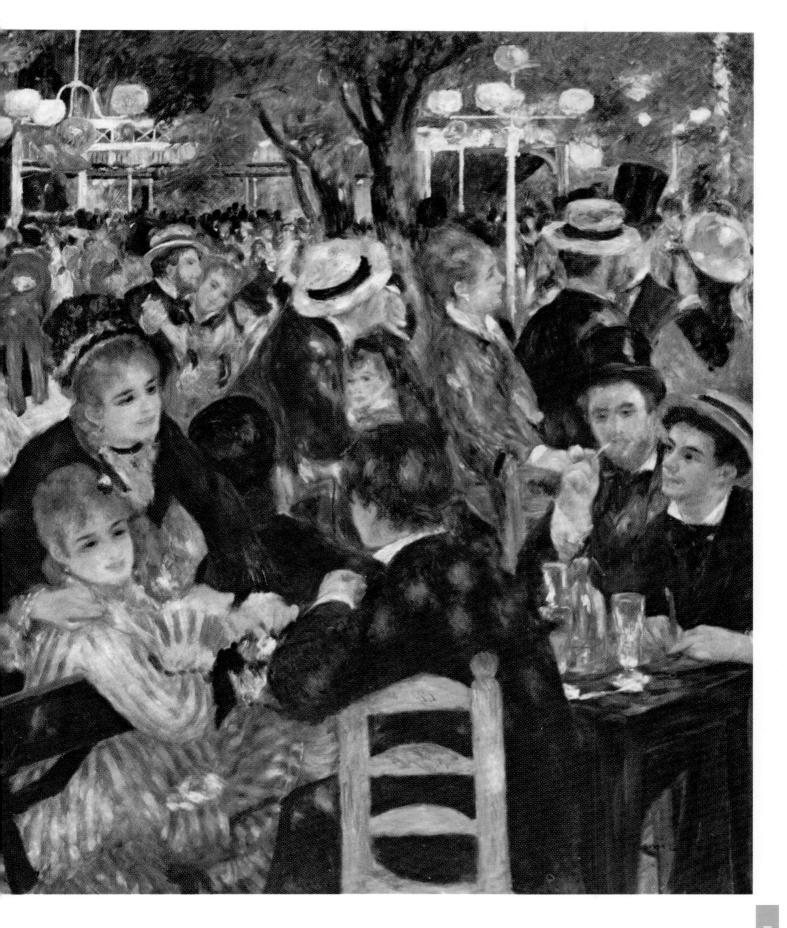

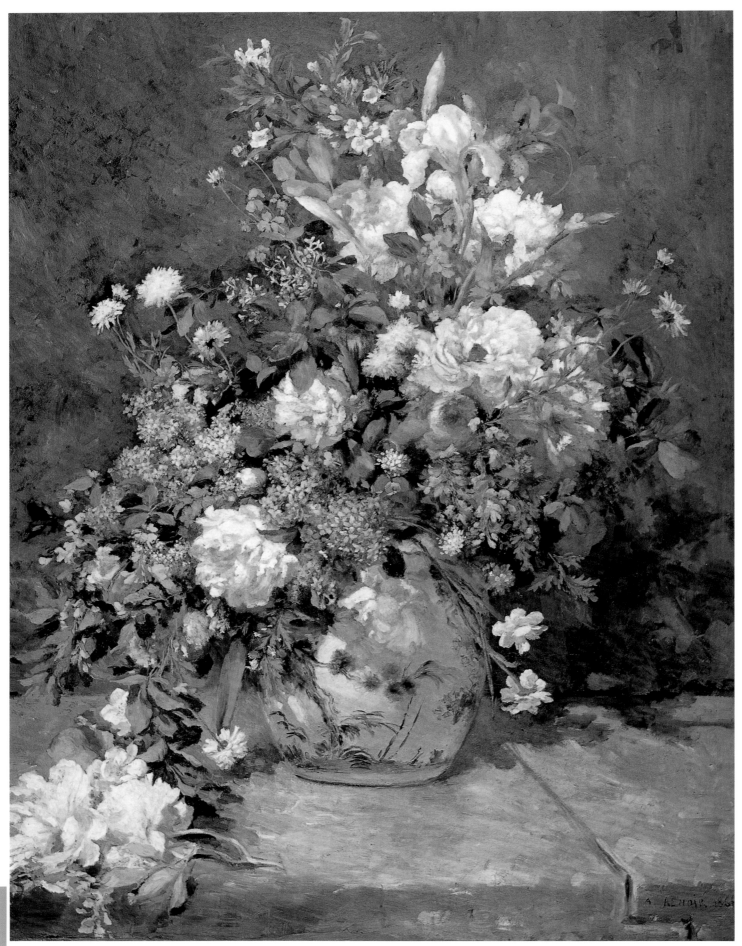

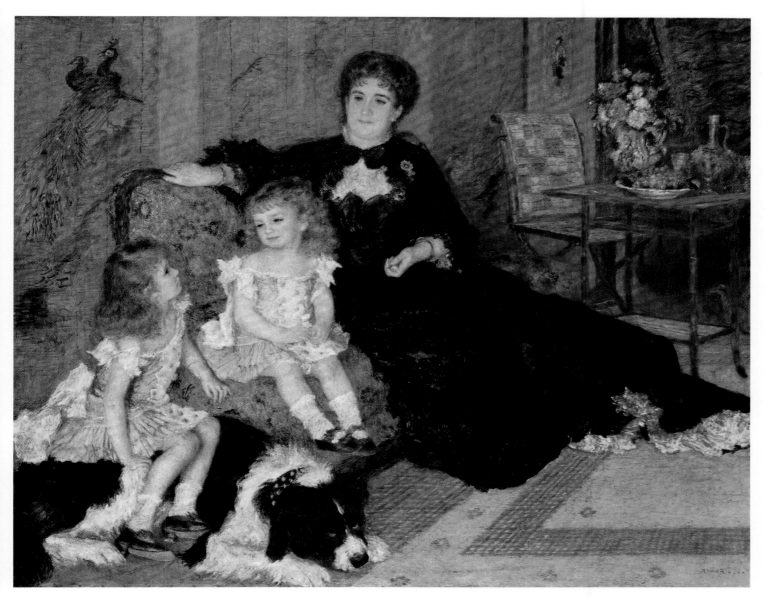

샤르팡티에르 부인과 그 아이들을
MADAME CHARPENTIER ET SES ENFANTS

샤르팡티에르 가족과 르누아르는 친숙한 관계였고, 이따금 그의 작품을 사주는 파트롱이기도 했다. 이 작품은 어느 날 이 집에 놀러갔을 때 그 집의 응접실에서 본 부인과 그 아이들의 모습이 정겨워서 그린 작품이다. 그렇지만 한낱 소묘를 해본 것이 아니라 마치 초상화를 그리듯이 정성스레 꼼꼼히 묘사한 그림이기 때문에 19세기 후반의 그의 대표적인 역작으로 꼽힌다. 화면의 중앙에 부인이 앉아 있고 팔을 벌린 그 아래엔 아이들이 뭔가 다정하게 짓거리고 있다. 부인의 머리 부분으로부터 두 아이의 머리로 이어지는 선과 세 사람과 부인 치맛자락의 선 등에 의한 삼각형의 구도를 이루고 있어 화폭 전체가 퍽이나 안정감을 느끼게 한다. 이는 전형적 인상파의 수법이라고 하기보다는 정일한 리얼리즘 수법이라고 이르는 것이 좋을 듯도 하다. 색채 면에 있어서도 밝고 미묘한 배색을 지니고 있으며 착실한 사실성이 깊이 뿌리 내려진 역작이다.

1878년 캔버스 유채 153.8×190.3cm
뉴욕 메트로 폴리탄 미술관 소장

봄 꽃다발
SPRING BOUQUET

르누아르가 선택한 테마의 폭은 단조롭다. 그 주조를 이루고 있는 대상이 여체이고 그 다음이 꽃이다. 이 두 가지는 아마도 가장 선려(鮮麗)한 대상이기 때문이었으리라.

그는 여인상 연작 중 틈틈이 꽃을 그리곤 했는데, 따라서 짙은 빛깔의 풍염한 장미 등을 즐겨 그렸고 이 대상 역시 화사하고 현란한 색조의 약동이 넘쳐흐르고 있다. 하지만 이 꽃다발의 화풍은 좀 색다르다. 결코 호화롭지도 않고 섬세하다. 사실적이기도 하고 화면 전체가 엇비슷한 색조로 버무려져 있어 인상적이다.

1866년 캔버스 유채 114×80.5cm
보스턴 캠브리지 프록 미술관 소장

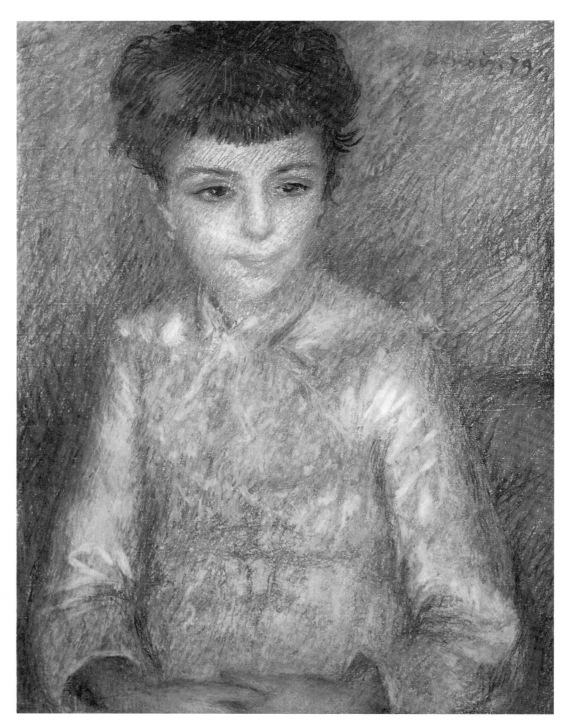

아가씨의 초상
PORTRAIT DE JEUNE FLUE BRUNE ASSISE

르누아르처럼 색조의 조화 속에 표현을 다듬기를 즐겨하는 화가에게는 파스텔이 가장 알맞은 회화기법이라고 하겠다.

부드러운 파스텔의 필촉은 색조의 융합이 자유자재로워서 유연하면서도 선명한 효과를 낼 수 있어 색조 화가에게는 안성맞춤이라고 할 수 있다. 이 특질을 교묘히, 그리고 의례적으로 활용한 화가로는 일찍이는 F, 라뚜으르로부터 가까이는 마네나 드가도 있지만, 르누아르도 이 재료의 선도를 시도해 최대한 활용한 뛰어난 작가이기도 하다.

이 젊은 아가씨의 초상은 가느다란 필선을 매우 적절히 사용하고 있는 점이 진귀하다. 뎃상풍의 기법이기도 하다. 이 젊은 아가씨의 거무스레하면서도 다갈색을 아울러 띈 머리와 매혹적인 또렷한 눈매가 특히 인상적이다. 화면 전체가 온화하면서도 부드러워 보이는데, 두발과 눈매, 그리고 배경의 색과 어울리는 블라우스가 특히 강조되어 보고 또 보고 싶게 만든다.

1870년 종이 파스텔
파리 인상파 미술관 소장

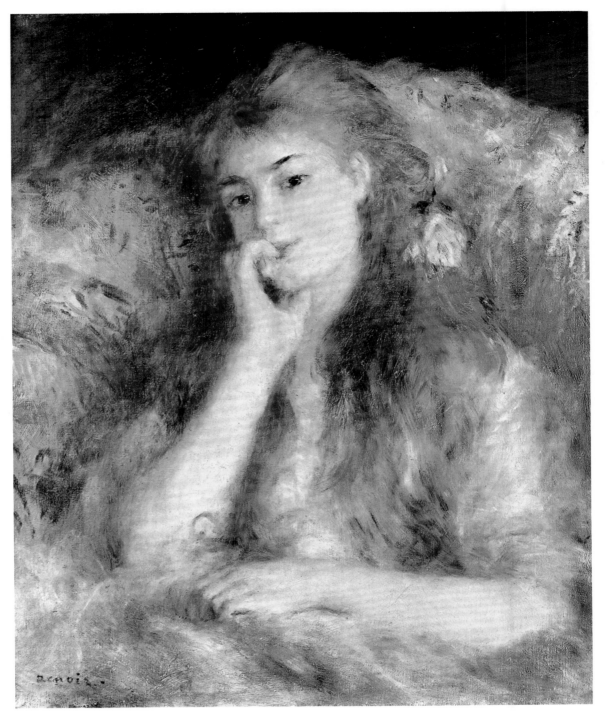

팡세
La Pensee

아가씨가 뭔가를 깊은 생각에 잠겨 있어 보인다. 이런 포즈와 표정의 그림은 르누아르 작품으로서는 퍽 진귀하다 하겠다. 그래서 평론가들이 자못 철학적인 제목을 붙인 듯 싶다. 하지만 르누아르 자신은 "매력적인 소녀를 그냥 그려 본 것인데, 마치 내가 소녀의 마음 속 깊이까지 들여다 보고 그린 듯이 딱딱한 화제를 부치다니 참 이해하기 힘들다"며 투덜거렸다는 화제작이다. 아무튼 이 소녀의 차분한 심정이 포즈와 표정에 잘 드러나 있는 작품이다.

1878년 캔버스 유채 65×55cm
런던, M. 코튼 컬렉션

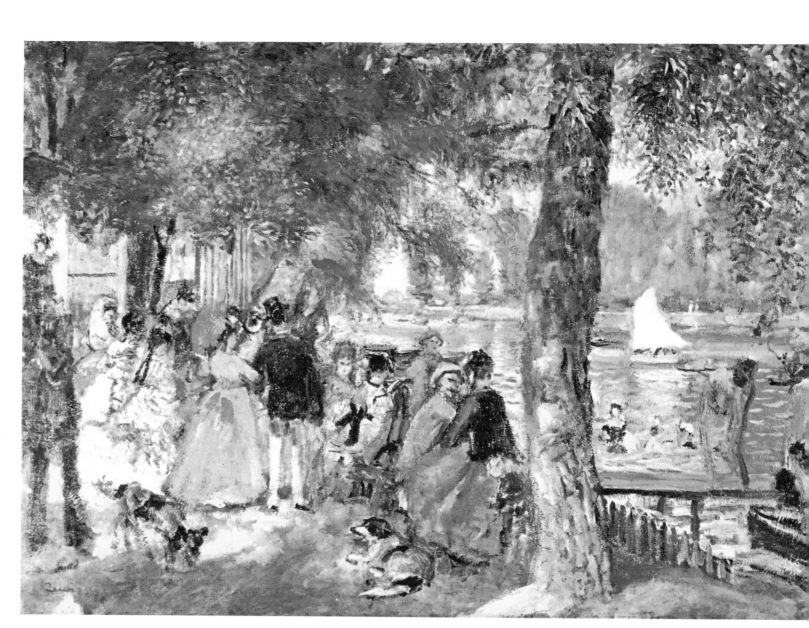

라 그르누이에르
LA GRENOUILLERE

1860년 무렵의 라 그르누이에르는 파리 근교의 행락지로, 휴일에는 파리시민들이 많이 모여드는 곳으로 유명했다.

이곳 연못의 수면이 찬연하게 빛나고 연못가에 뻗어 있는 짙은 녹음 속에 형형색색의 행락 객들, 그들이 걸친 여러 빛깔의 의상이 바람에 펄렁이며 색의 세계를 교직(交織)을 하고 있다. 인상파 화가로서는 더할 나위 없는 자연 풍경이다.

이런 풍경은 모네가 곧잘 그리곤 했지만 르누아르도 두 장이나 그렸다. 한 장은 스톡호름 국립미술관에 소장되어 있어 일반적으로 많이 알려져 있는데, 1869년 작으로 알려져 있다. 위의 그림도 비슷한 시기에 그려진 것이지만, 좀 앞선 작품으로 알려져 있는데, 작품이 사뭇 다르다.

위의 작품이 스톡호름 미술관 소장품보다는 간략한 필치에 사생적으로 소묘하듯이 단숨에 그린 듯도 한, 보다 경묘한 작품으로 유명하다.

1860년 경 캔버스 유채 58×80cm
모스크바 푸쉬킨 미술관 소장

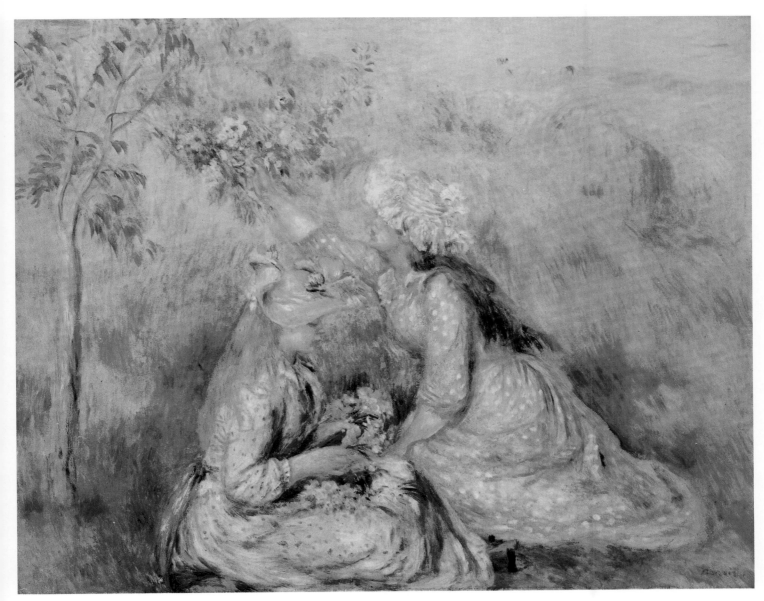

꽃을 따는 아가씨들
JEUNES FILLES CUEILLANT DE FLEURS

르누아르는 후반기에 접어들면서 차츰 선명하고 화려한 색조를 둔화시켜 나갔다. 그러면서 해맑고 고즈넉한 분위기를 풍기는 그림을 즐겨 그렸다. 이 그림에서도 그러한 깔끔하면서도 아늑한 감각이 넘쳐 있다. 이 화면에는 다소곳한 엷은 초록색을 바탕으로 하여 두 아가씨들이 풀밭에서 꽃을 따고 있는 평화스런 모습이 자연스레 연출되어 있다. 특히 초원의 고즈넉한 분위기에 젊은 아가씨에 의한 삼각형 구도가 돋보이는데, 이 같은 구도 자체가 색조의 세계를 한결 아늑하게 해 주고 있다. 거기에다 꽃다운 아가씨들과 꽃들에 악센트를 불어넣어 배경의 편안한 초원도 밝게 전개시키고 있어 마음이 끌린다. 화면 가득히 펼쳐진 경쾌한 빛깔의 파동이 고스란히 우리 눈

에 다소곳이 들어옴을 느끼게 된다.

이러한 색조의 융합에 의한 아늑한 톤은 만년의 르누아르의 작품을 대체적으로 지배하고 있다. 하지만 그의 이와 같은 색채 표현은 늘 한결같은 색조로 흐르지 않고, 꼭 그 어딘가에 악센트를 주어 초점을 집중하게 한다. 이 화폭에 삼각형 구도가 중심이 되도록 악센트를 주고, 그 나머지는 이 초점을 감싸는 구도를 이루고 있는 것이다. 이른바 '진주색 시기'의 대표작이다.

1890~2년경 캔버스 유채 65.5×81cm
보스턴 미술관 소장

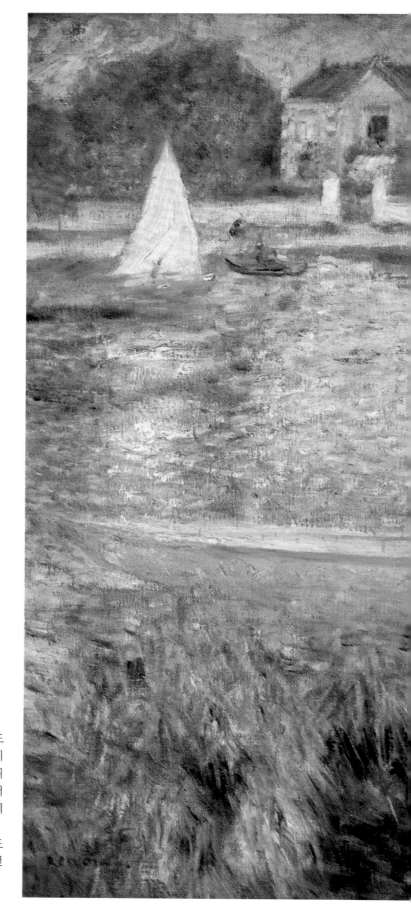

작은 배
THE SKIFF

　파리를 흐르는 세느강은 세계의 아름다운 강으로 흔히 꼽힌다. 이는 도심보다도 교외를 흐르는 강줄기 때문에 더욱 그러하다. 위 그림의 배경이 된 아스니에르는 강변에 숲이 욱어져 있고 형형색색의 놀이 배들이 떠다니고 있어 그 색조의 투명이 강의 명미함을 더하게 한다. 이러한 풍경 속에서 자란 화가들이 바로 인상파들이다. 그 당시 르누아르 등 인상파 화가들에게 눈부신 강변의 빛은 가장 중요한 테마였다.

　이 그림에서 르누아르는 현실의 리얼리티를 손상 시키지 않으면서 되도록이면 섬세하면서도 대담한 필촉을 화면에 도입함으로써 인상주의의 선례적(先例的)인 실험을 잘 보여주고 있다.

1879년 캔버스 유채 71×92cm
런던 국립미술관 소장

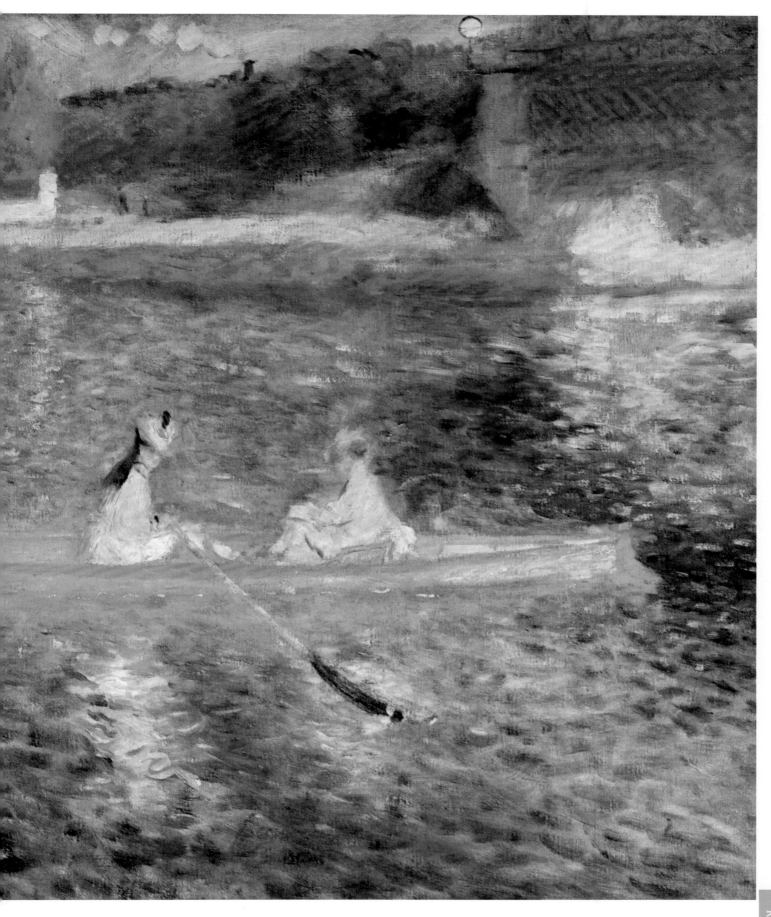

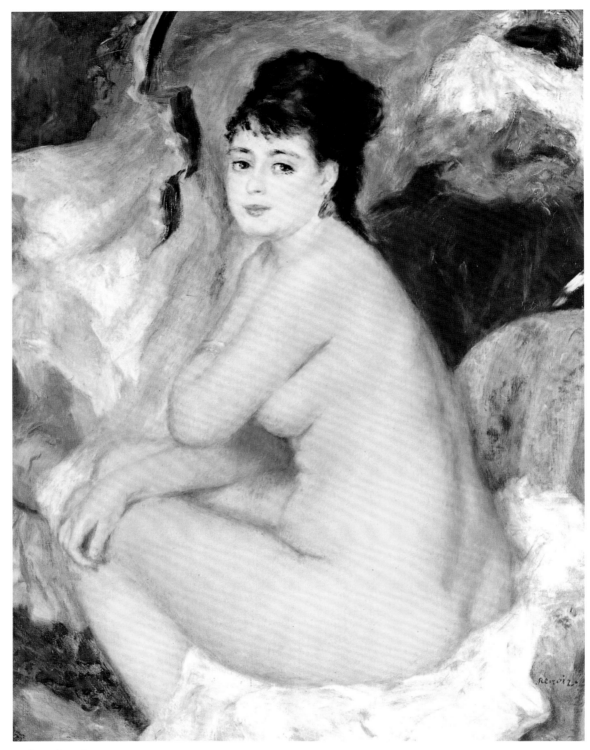

앉아 있는 누드
HU ASSIS

1876년에 그린 이 작품은 모스크바에 있는 푸쉬킨 박물관에 소장 된 탓으로 널리 알려져 있지 않은 르누아르의 사실적인 누드화다. 이 그림은 젖가슴과 대퇴부가 유난히도 풍만 한데다가 얼굴, 특히 눈매가 예쁜 북구풍의 미녀 모델 안나로서 르누아르가 유난히도 좋아했던 모델이다. 쌍 조르쥬 스튜디오에서 온 몸에 조명을 받은데다가 배경이 차겁고 묘법마저 사실적이어서 출품 당시엔

르누아르 답지 않다는 비평도 없지 않았지만 꿈꾸는 듯한 눈매와 매혹적인 포즈는 차분함을 녹여 뭔가 용솟음치게 하는 발랄, 생기, 색기를 요염한 알몸에 불어넣어주고 있다. 온 몸에 가득한 빛의 효과를 효과적으로 잘 처리한 르누아르의 대표작이다.

1876년 캔버스 유채 92×73cm
모스크바 푸쉬킨 박물관 소장

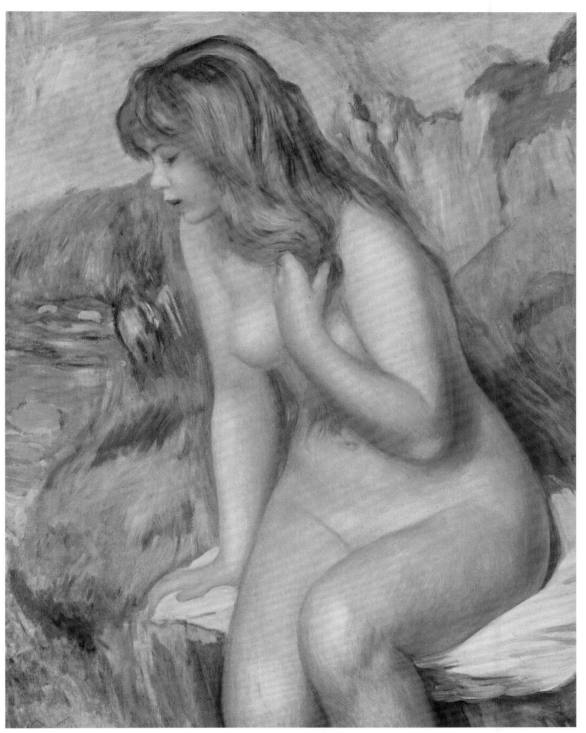

햇볕 속의 나부
FEMM AU SOLEIL

르누아르가 1892년에 이색적으로 그린 대표적인 누드
다. 대자연을 배경으로 하여 수줍은 듯 유방 한 쪽을 가
리고 있는 이 작품은 앞가슴이나 양팔, 허벅지 등이 눈부
신 태양의 직사광을 받아 만년작답게 사실적이고 환상적
인 고혹미가 유별나게 돋보인다.

1882년 캔버스 유채 80×65cm
개인 소장

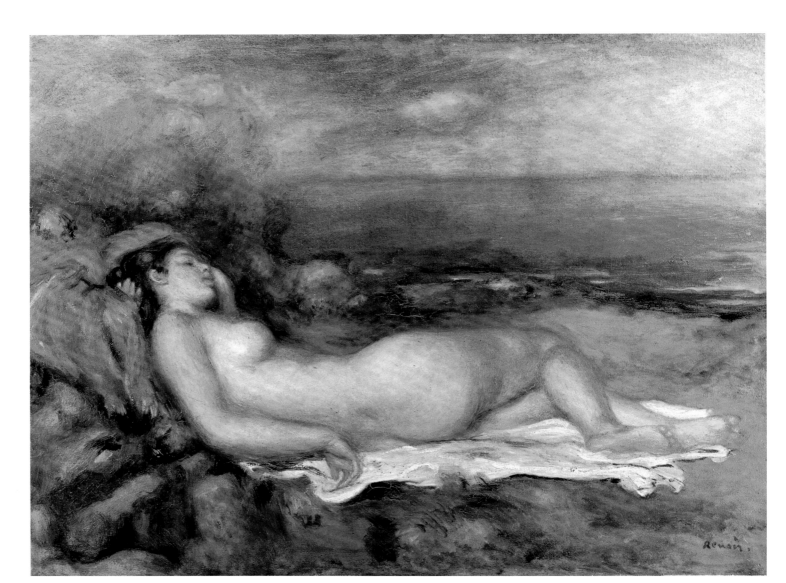

해변에 누워있는 목욕하는 여인
BHGNEUSE COUCHEE AU BORD DE LA MER

해변을 배경으로 한 나체상을 르누아르는 이따금 그리곤 했다. 이 그림은 인류의 원초적인 고향을 누워 있는 목욕하는 여인 너머에 그려 넣어 기억 저편의 향수를 자아내려 한 것 같다. 이 화폭에서 나타내려고 하는 주제는 바로 바다와 여체의 속성이 같다고 보는데서 착안한 것 같다. 프랑스어로는 바다와 어머니란 낱말이 같은 발음을 한다는 점에서도 이를 유추할 수 있겠다. 그러면서도 이 작품은 자연보다도 인간의 소중함을 강조하는 듯이 보인다. 그러니까 육체 자체의 즐거움을 이 세상 최고의 가치로 격상하고 싶어 하는 듯이도 보인다. 이 세상의 모든 것은 육체의 관능적인 기쁨으로 귀일시키려는 르누아르의 회화세계가 그런 관점 때문에 그 더욱 생기 있고 발랄해 보이는 것인지도 모른다.

이 작품에서는 주제를 상징적으로 대비시키면서 이를 위효한 자연이 색조를 가다듬는 수단으로 쓰이고 있다. 그러한 색조 속에 목욕하는 여인이 감싸임으로써 관능의 매력이 한결 돋보인다.

1890년 캔버스 유채 45×61cm
빈터투르 라인하르트 컬렉션 소장

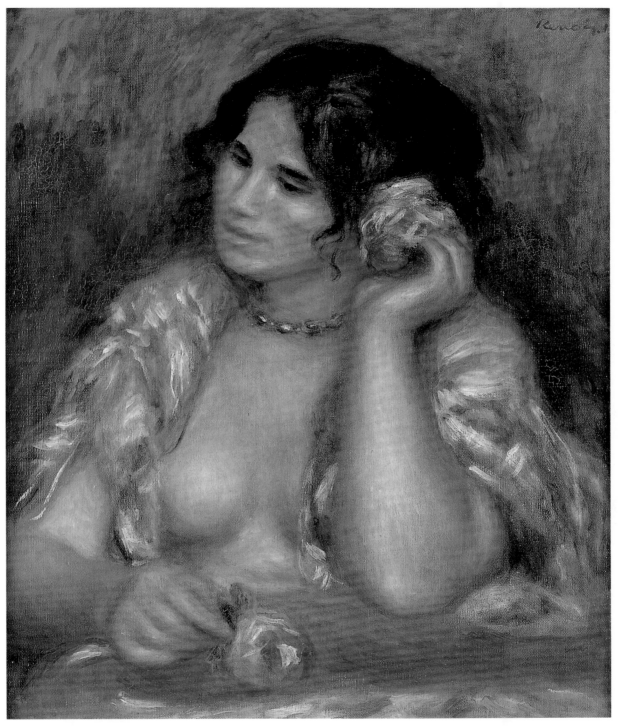

장미를 쥔 가브리엘르
GABRIELLE A LA ROSE

만년의 르누아르는 이 작품의 모델 가브리엘르를 한동안 (1903~1908년)즐겨 그렸다. 유난히도 앞가슴이 탐스러운 이 여인은 그가 감각적 충실함과 풍요로움을 아울러 지닌 최적의 모델이었다. 지중해의 강렬한 볕살에 반사되는 그녀의 풍만한 가슴에서 그는 고대 로마의 이상향을 찾으려 애쓰기도 했다. 이 그림에는 비록 상반신의 일부만이 살짝 노출되어 있을 뿐이지만 이것만으로도 알몸 전체를 보이는 그 이상의 효과가 있다고 화가는 믿고 있었다고 한다. 앞가슴 한쪽만이, 그것도 유두가 가려진 채 금방이라도 그것마저 가려버릴

듯한 포즈지만 누드 이상의 관능미를 나타내리라고 그는 여겼으리라. 이 그림에서 보이는 것처럼 만년의 르누아르는 알몸을 속속들이 그려서 육체 감을 강조하려 들지 않고 은근하고도 자연스레 암유하려고 고심했던 것 같다. 가려진 유방을, 가린 오른쪽 팔의 넉넉함을 통해 풍만하고 탄력 있는 앞가슴의 질량감을, 그리고 그 감촉을 느끼게 하고 그러기 위해 한층 화사한 장미를 쥐고 있게 마무리한 점이 흥미롭다. 이런 우회적 기법은 만년의 작품을 더욱 신선하게하고 노년의 젊음을 한결 더 느끼게 한다.

1911년 캔버스 유채 55.4×47cm
오르세 미술관 소장

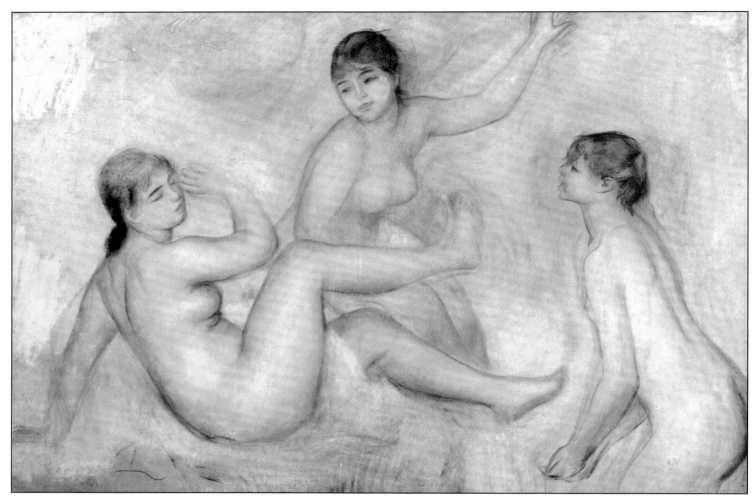

세 목욕하는 여인들
LES TROIS BAIGNEUSES

르누아르가 목욕하거나 목욕을 막 마친 나녀를 그린 작품은 숱하다. 그를 '浴女의 화가'라고 불러도 좋으리만큼 다양한 모습으로 묘사하고 있다.

르누아르 I (p.33)권에 실린 1887년 작의 '욕녀들' 역시 이 그림의 전경이고 배경에도 목욕하는 여인들이 있으며 연못에서 노니는 동적인 모습이다. 연못가의 배경을 곁들인 '욕녀들'의 데생은 아마도 이 그림을 위해 그려보았던 것이 아닌가 싶다. 그는 목욕하는 세 여인의 육체적인 아름다움을 강조하기 위해 배경을 생략하고 그 특유의 인물중심화로 그리되 파스텔로 경쾌한 터치에 색감도 단아하게 표현하고 있다.

르누아르가 이렇게 3인의 여인을 곧잘 등장시키는 것은 유럽에서의 오랜 전통 탓이라고 본다. 그러니까 고대 그리스 신화에 곧잘 나오는 세 여신을 비롯하여 으레 여타 고대 전설에도 세 미인이 자주 나타나 있으니 말이다. 특히 이 그림에서는 아름다운 세 여인의 알몸을 알맞게 안배한 회화적, 내지는 미학적 구도가 인상적이다. 그러면서도 르누아르 특유의 유연한 필적이 이 그림에서는 유난히도 돋보인다.

1887년 종이에 파스텔
파리 인상파 미술관 소장

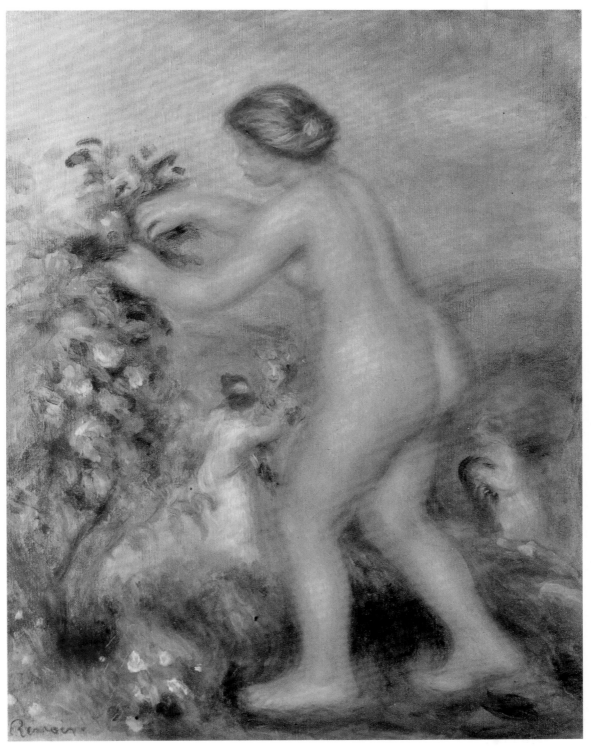

꽃의 찬가
HYMNE DU FLEUR

어린이와 소녀, 꽃이나 과일, 호화스러운 모자나 의상을 유난히도 좋아했던 르누아르는 특히 여인의 발랄하고 풍만한 알몸에서 무엇과도 견줄 수 없는 매혹을 느꼈다. 더 나아가 여체는 노쇠해가는 삶을 지탱하는 매체이며 원초적인 본질이라고 보았던 것 같다. 그것은 '자연'인 동시에 '육(肉)'이기도 했다. 르누아르는 노경에 접어들면서는 끊임없이 모델들을 대자연 속에서 벗겨 이 그림처럼 숲 속이나 물가에 있게 하여 햇볕과 대기를 공유(共有)하도록 꾀하였다. 특히 이 화폭에서처럼 나부가 스스럼없이 꽃을 매만지는 장면을 즐겨 그리면서 꽃들의 강렬한 색채를 여인의 알몸에도 입혔다. 더 나아가 꽃과 대자연과 여체가 본디 하나이었으며, 서로 하나의 세계로 화하여 버무려지기를 바라는 이 화가의 모티브가 이 그림에서도 잘 나타나 있음을 알 수 있다.

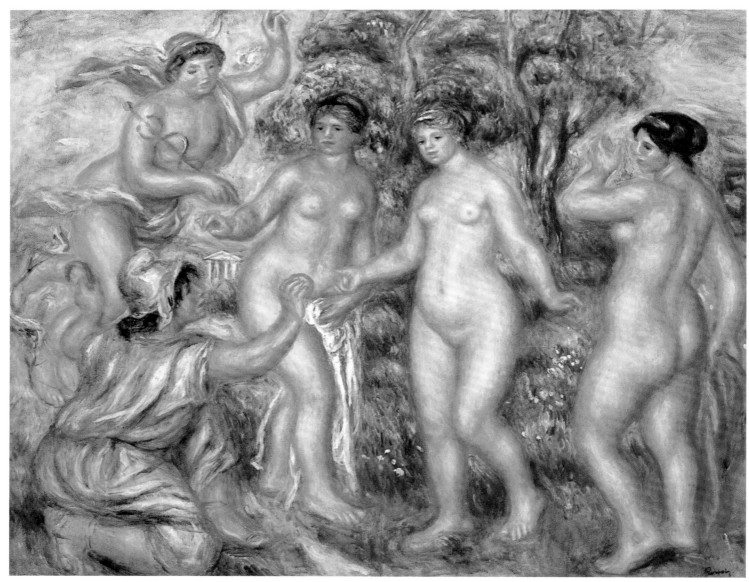

파리스의 심판
JUGEMENT DE PARIS

1908년 이후 몇 년 동안 르누아르는 이 파리스의 심판을 소재로 몇 장
의 유채와 수채를 남겨 놓았다. 그의 집 가정부이자 동시에 가장 좋아했던
가브리엘을 모델로 삼았는데, 그 밖의 여신들의 모습에도 그녀의 면형(面
形)이 여러 가지로 변형되어 나타나 있다. 이 그림은 파리스의 심판화 중에
서도 색조나 필촉이 두드러지게 열도를 높이고 있는 점이 주목된다. 지중해
의 해변에서의 거장의 만년다운 목가적인 시상(詩想)이다.

1915년 캔버스 유채 73×91cm
히로시마 개인 소장

목욕하는 여인들
LES BAIGNEUSES

루노아르가 죽기 직전에 그린 대작으로 그의 만년을 기념하는 가장 의미 깊은 대표작이다. 물론 이 작품은 그의 나부나 욕녀의 연작과 관련되는 종착점에 속하는 그림이다.

알몸의 두 여인, 이제 막 목욕을 마치고 초원에 누워 서로 대화를 나누고 있는 고즈넉한 풍경으로, 배경에는 아직도 연못에서 목욕하며 짓궂게 장난치고 있는 듯한 여인들이 저 멀리 보인다.

근경에는 대담하게 알몸의 여인을 클로즈업시켜 충실하게 육체감을 전개시켜 원경과의 미묘한 대조를 꾀하고 있어 보인다. 이 지나치리 만큼 풍만한 여체를 강조한 수작이 노령이었던 르누아르의 최종 작품으로 남겨진 것은 아마도 그가 마지막 순간까지 내면적인 의욕으로 넘쳐 있었던가를 단적으로 보여주고 있다 하겠다. 특히 그가 평소 늘 즐겨 활용했던 붉은 색의 선명한 톤이라든가, 이에 대응하는 녹색과 청색의 청신한 느낌이 유난히도 돋보인다. 노년기인데도 색체감이 조금도 퇴색되지 않고 오히려 다채로워 선명도가 더욱 돋보이기도 한다.

1918년경 캔버스 유채 114×160cm
파리 인상파 미술관 소장

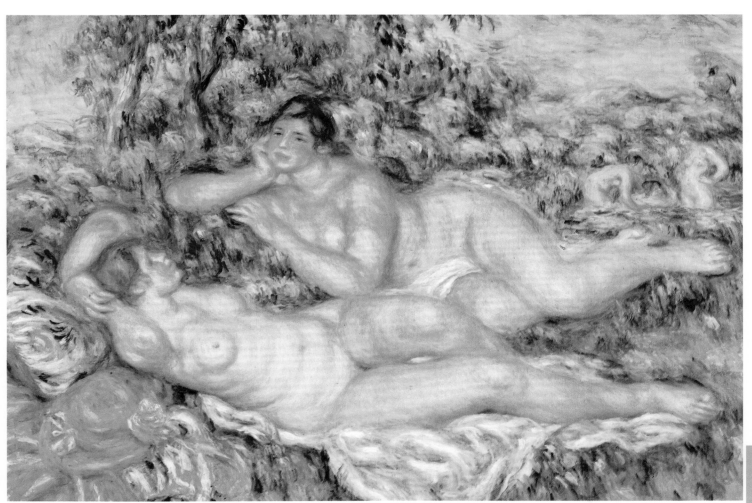

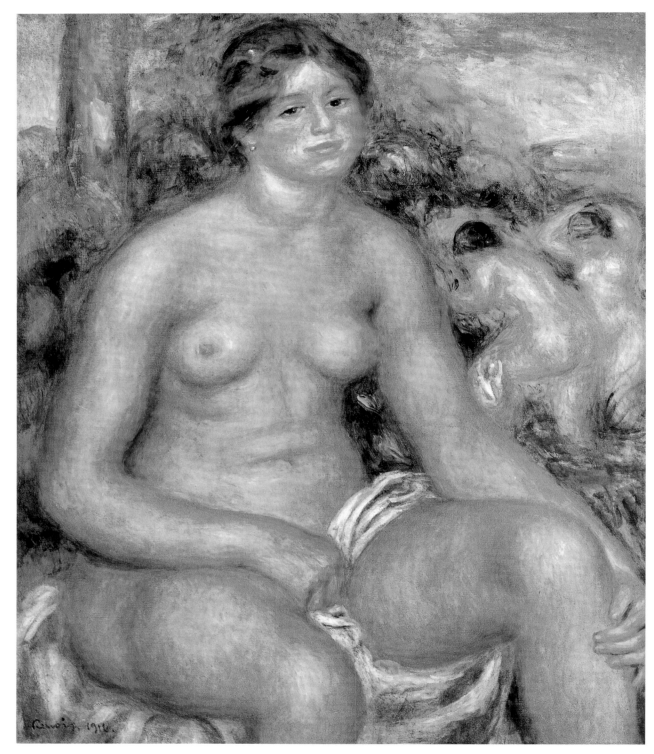

앉아 있는 浴女
NU ASSES

1916년에 그린 만년을 대표하는 대작이다. 화면 전체가 알몸의 여체로 가득 차 있는 육체의 풍요로움을 테마로 하고 있어 보인다. 르누아르는 젊은 시절부터 젊은 여성을 대상으로 하여 수많은 부인상을 그렸는데, 그것이 반 나체상으로 발전하고 드디어는 알몸을 그려 온지 수십 년 동안 르누아르는 한결같이 여성의 관능적인 아름다움에만 초점을 맞추었다. 풍만하고 탄력적이며 거기에다 고혹적인 여성의 육체는 그 무엇과도 견줄 수 없는 멋과 오묘함이 있다고 그는 느껴 왔던 것 같다. 앞가슴, 궁둥이 등 멋진 S라인은 물론 그 미묘한 기복(起伏)에 의해 이룩되는 오묘한 일종의 조형미를 다양한 색의 배합으로 이룩해 놓고 있다. 그러면서 헤아리기 힘든 그 조형의 비밀을 은밀히 속삭이고 있는 듯한 수작이다. 르누아르가 그런 비밀을 색조 속에서 추궁하다가 드디어 도착한 만년의 영역이 이 나부에는 잘 나타나 있다.

1916년 캔버스 유채 79×67.6cm
시카고 아트 인스티튜트 소장

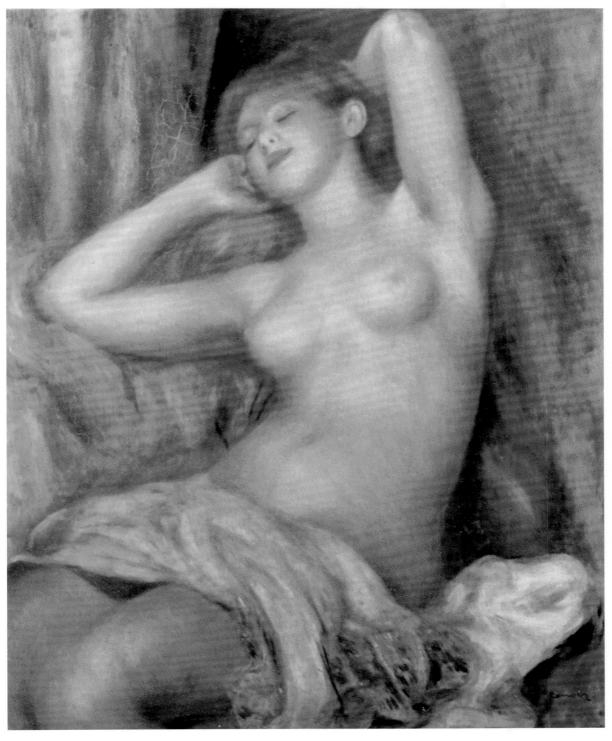

졸고 있는 나부
BANGNEUSE

1897년 작으로 르누아르 누드 가운데에서도 가장 완성된 작품의 하나로 손꼽히는 역작이다. 목욕을 갓 마친 다음 의자에 앉아 깜박 낮잠에 취해 있는 모습이 너무나도 매혹적이다. 거의 완벽한 균정미(均整美), 방향(芳香) 짙으면서도 아직 젖어 있는 듯도 한 관능적인 앞가슴과 턱 목덜미 등은 보기만 해도 자극적이다.

르네상스 이후의 "잠자고픈 비너스"라고 찬탄 할만큼 이른바 '바리에이션'의 하나답게 잘 그려진 작품이다. 막 껍질을 벗겨놓은 듯한 수밀도나 이슬 머금은 장미꽃잎과도 같은 젖가슴의 관능미나 미묘하고 데리케이트한 보드라운 젊은 여성의 살갗묘사 등은 이상화의 "나의 침실로"의 시세계를 떠올리게 하는 누드 예술의 걸작 중 걸작이라 이를 만 하다. 완성된 긴밀하고도 완벽한 구도에도 불구하고 여기에는 '앙구르'풍의 경직함은 찾아볼 수 없고 달콤한 오수(午睡)하는 듯도 한 시적(詩的)인 서정성과 풍요로움이 지배하는 보다 완숙된 감각을 느끼게 해서 사뭇 즐겁고 끌리는 일품이다.

1897년 캔버스 유채 81×63cm
빈터투르 오스카 라인하르트 컬렉션 소장

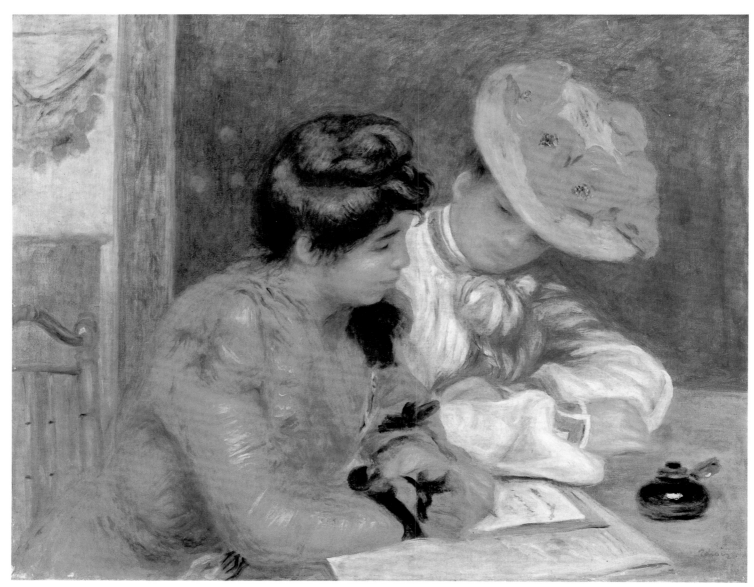

편지
LA LETTRE

여인 두 사람을 배열한 화폭은 르누아르가 이따금 시도하는 구도인데, 여기서는 짙은 색의 옷을 입은 연상의 여인이 나란히 앉아 한 통의 편지를 읽고 있고 한 여인은 밝고 하얀 옷을 걸치고 있어 같은 자세이면서도 대조를 이루고 있다.

이 그림은 인물의 묘사에 중점을 두었다기 보다는 흰모자까지 쓴 젊은 여인의 청아함에 액세를 주는 등 배색과 색채감을 짙게 표현하는데 역점을 주고 있는 작품이다. 나이 든 여인도 얼굴보다는 두발의 묘사에 공을 들이는 등 화면이 전체로서의 조화로운 색의 효과를 노리고 있다.

1904년 캔버스 유채 65×81.2cm
마사주세즈 클락 아트 인스티튜트 소장

세탁소 아주머니와 딸
LA BLANCHISSEUSE ET SON ENFANT

이 작품에는 고전 회화의 영향이 사뭇 강하게 남아 있어서 산뜻하고 시원스러우면서도 담백하고 명확한 색조를 띠고 있다. 묘사법 또한 구체적이고 정치하다. 그려진 모자의 살뜰한 잔정을 이런 고전적 수법으로 감정 표현을 잘 해 내 놓았다. 간결하고 사실적인 세필로 속삭이는 듯한 색감을 보여 주어 무척이나 감각적이

다. 얼핏 유채화 같지 않은 데생풍의 화법 또한 싱그럽다. 배경에 여느 인물을 그려 넣어 서민적인 삶 속의 모녀임을 나타내려 하였다. 그런 점에서 르누아르가 흔히 그려온 부인상과는 달리 이 회화는 르누아르의 드문 생활 묘사화라 하겠다.

1882년 캔버스 유채 80×65cm
미국 개인 소장

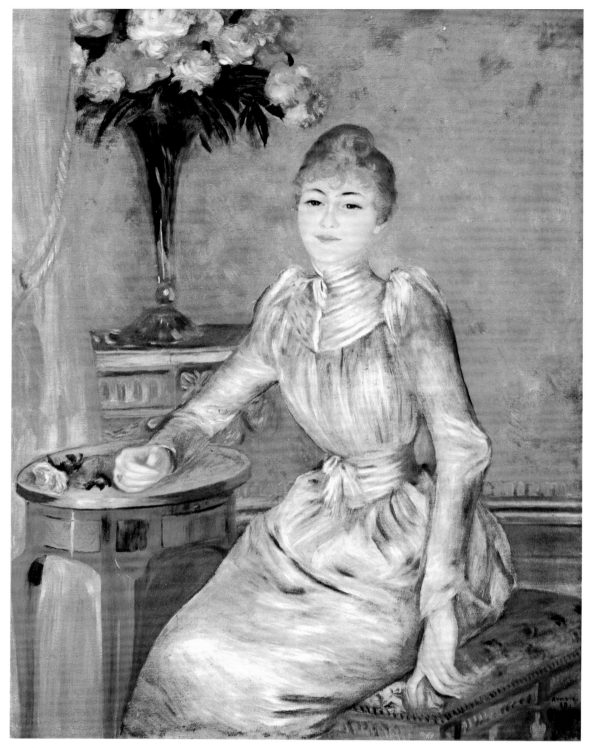

부니에르 부인의 초상
PORTRAIT DE MADAME DE BOUNIERE

　새삼스레 말할 나위도 없이 르누아르의 예술성은 어디까지나 색감의 표현이라고 말할 수 있다. 부인(특히 마담)을 자주 주제로 삼고 있는 것도 귀부인이 지닌 단아하고 풍윤한 색체감을 표현하기 위한 것이었던 것 같다.

　이 작품에서도 보이고 있듯이, 여기에서는 한갓 부인의 초상화를 그리기보다는 오히려 이 부인의 의상에 역점을 두어 보다 화사하고도 아름답게 묘사하고 있다. 왜냐하면 인물화만을 그리는 것은 본래 르누아르의 영역이 아니기 때문이리라. 그러니까 이 작품은 인물 자체보다는 그녀가 걸친 의상

과 그 주변의 정물을 테마로 해서 그린 듯한 느낌이 들 정도로, 밝고 화사한 의상의 섬세한 반영을 꾀하면서 순수한 색감을 정밀하게 묘사하고 있다. 이 의상과 배경으로 세워 놓은 장미꽃이 여기에 결합되어 깔끔한 색조의 세계를 연출하고 있다.

　하지만 이 작품에는 르누아르가 한때 침잠됐던 자칫 굳어지기 쉬운 수법이 아직 얼마만큼 남아 있어 보이기도 한다. 그럼에도 불구하고 이 그림은 뭔지 모를 정밀함과 단아함을 느끼게 하는 차분한 작품임에 틀림없다.

1889년 캔버스 유채
파리 프티 파레 미술관 소장

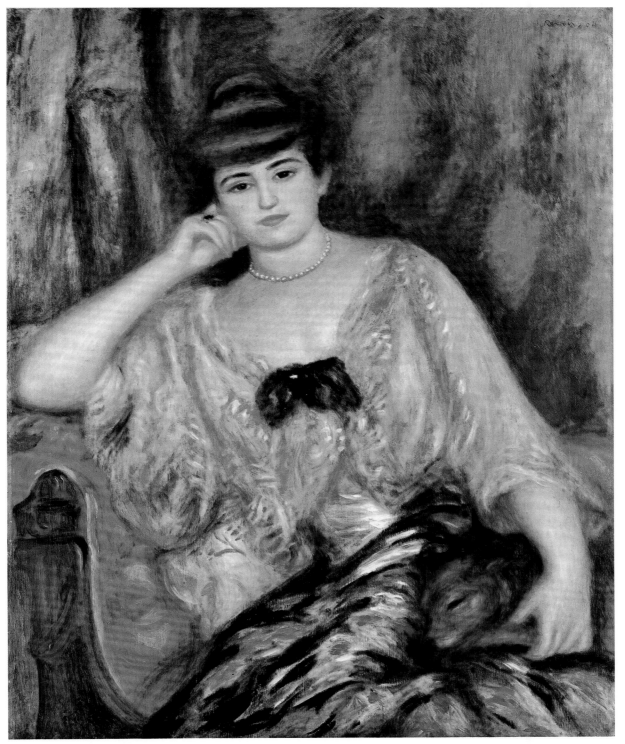

에드와르 부인의 초상
PORTRAIT DE MADAME EDWARDS

약간 비스듬한 자세이긴 하지만, 이 작품은 한낱 부인을 모델로 하여 그린 그림이 아니라 제목 그대로 한 귀부인의 초상화이다. 따라서 인물의 특색이 너무나도 선명하게 묘사되고 있다. 따라서 이 부인의 의상도 되도록이면 입은 그대로 묘사하려고 애쓴 흔적이 엿보이고 눈, 코, 입과 머리 매무새조차도 사실적으로 매우 충실하게 그려 부인 특유의 풍채를 강조하고 있다. 좀더 상술한다면 이 부인의 두발 모양이 독

특하여 이것이 하나의 특색을 지니게 하고 있고, 얼굴 표정도 세필로 묘사하여 초상화로서의 성격이 두드러져 보인다. 얼굴 부분을 제외하고는 르누아르 특유의 유연한 필법으로 색이 버무려져 색조가 조화롭고도 미려하여 한낱 초상화 이상의 독특한 르누아르의 예술세계를 이루고 있다.

1904년 캔버스 유채 92×73cm
런던 국립미술관 소장

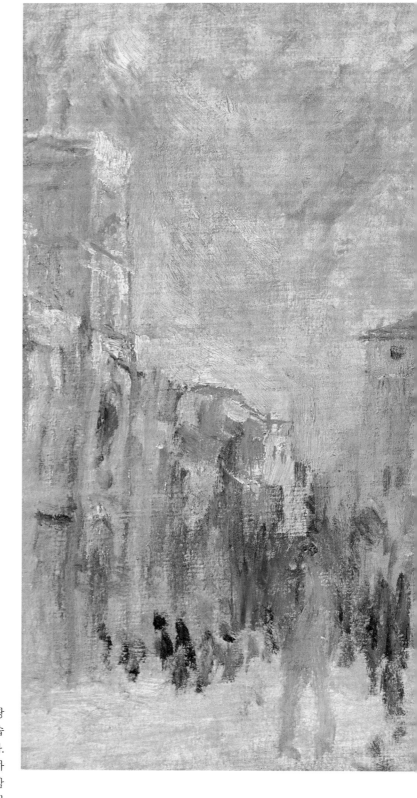

베네치아 쌍 마르코 광장
PLAZA, SAN MARCO, VENEZIA

베네치아를 방문하는 사람이면 누구나 으레 들려 즐기는 쌍 마르코 광장에서 정면으로 보이는 비잔틴풍의 옛 사원의 장중하면서도 화사한 모습과 비둘기 떼가 득실거리는 광장 분위기가 너무나도 잘 들어난 작품이다. 나 역시 이 광경을 화폭에 담아 보았지만 이 화면에 담긴 분위기를 표현하기란 무척이나 어려웠었던 것을 감안하면 이 작품이 가히 수작임을 실감할 수 있다. 고풍스러우면서도 화려하고, 그러면서도 장중한데다가 광장의 즐거운 관광지다운 그런 느낌을 한 화폭에 촘촘히 담고 있어 좋다. 석양빛의 효과를 살려 그 빛에 감싸인 사원의 몽환적인 느낌을 중심으로 하여 관광지의 광장다운 정취가 넘치도록 화면 전체가 다소곳한 색조 속에 살아 있어 사원이 더욱 돋보인다.

1881년 캔버스 유채 63×73cm
미네아폴리스 아르 인스티튜트

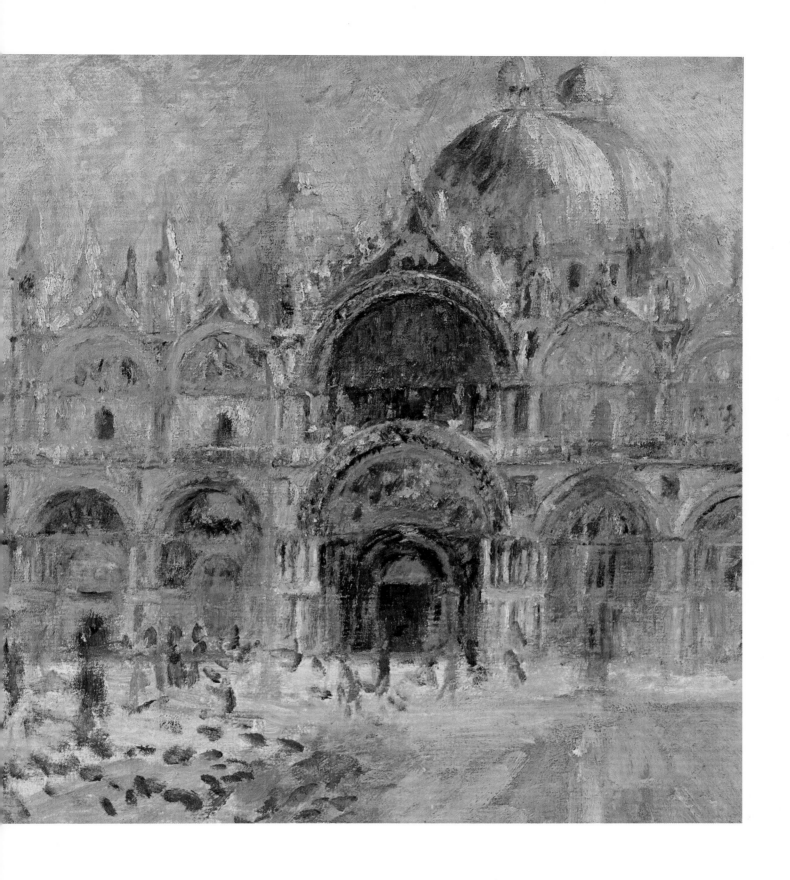

베르사유에서 쉬렌느로 가는 길
LA ROUTE DE VERSAILLES A SURESNES

　이 풍경은 언제쯤에 그린 것인지 확실히 단정할 수는 없지만 필세나 기법 등으로 보아 아마도 1880년 전후가 아닌가 여겨진다. 인상파 화가들이 곧잘 활용하는 구도로 중앙에 길이 뻗어 있고, 이 길이 아스라하게 뻗어 나가는 느낌을 갖게 하여 흔히 노스탈자를 자아내게 한다. 이러한 도법은 세잔의 그림에서도 찾아 볼 수 있는데, 르누아르의 경우는 길이라고는 하지만 평탄하고 시골 냄새가 나는 풍경으로 긴장감 같은 것을 전혀 느끼지 못하는 편안함이 감돈다. 연변에 뻗어 있는 가로수 역시 여성적인 우아로움이 있고, 그러한 유연한 표현 속에 펼쳐지는 대기의 다사로운 감촉이 이 화가 특유의 공간으로 느껴지게 한다.

　캔버스 유채 릴르 미술관 소장

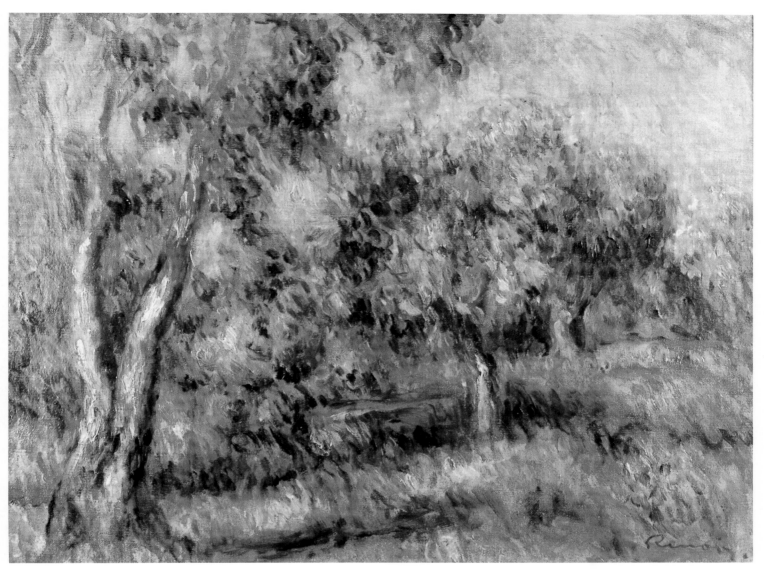

카뉴 풍경
PAYSAGE DE CAGNES

르누아르가 즐겨 그리는 풍경은 대체로 색조의 조화 속에 자연이 이를 감싸고 있는 구도를 이룬다. 이 그림에서 보여주는 것처럼 나무 하나하나가 독립된 존재로서 제각기 서있는 것이 아니라, 그 어느 나무도, 나뭇가지도, 또는 잎사귀도 모두가 하나의 조화 속에 용해되어 있다. 이와 같은 조화로운 미묘한 색의 관계 속에 이룩되는 이런 그림은 대체로 녹색의 톤이 그 주조를 이루고 있다. 하지만 녹색만이 아니라 그와 대비되는 붉은 색도 이따금 버무려져 그러한 맞물림인 대로 전체의 조화를 교묘히 이끌어 내고 있다. 이러한 조화 속에서도 신선한 색감이 창출되어 그것이 나뭇가지가 되고, 혹은 잎사귀도 되어 상생하는 발랄한 자연을 나타내고 있다.

밝은 빛과 어두운 녹음과의 대조도 화면 전체의 빛깔 리듬을 이루어, 어두운 면도 하나의 색으로서 크게 작용을 한다. 인상파 이후, 어둠이나 그늘은 검은 색이나 흑갈색이 아닌, 군청이나 보라색으로 차츰 바뀌어서 화면의 악센트로써 보다 유연한 효과를 나타내 주고 있다.

캔버스 유채, 보르도 미술관 소장

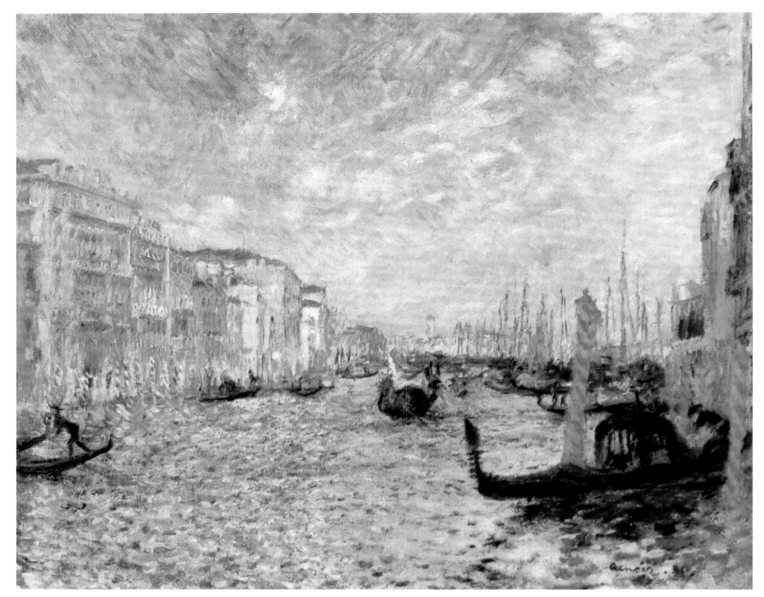

베네치아 대운하
GRAND VENEZIA

르누아르는 알제리 여행 후, 1881년 가을 무렵부터 이탈리아 여행을 두루 했는데, 지중해 연안부터 북부 밀라노에 이르기까지 명승지, 고적 등을 샅샅이 편력했지만 알제리 여행 이상의 감흥을 별로 느끼지는 못했었다. 하지만 베네치아에서는 "몇 세기에 걸친 태양광에 의해 찬연한 황금빛으로 채색된 듯한 이 '바랏쏘 두까레'를 선연하게 감득하게 만든 이 운하의 도시는 정말이지 감격스럽고 또 감격스럽다!"고 감격해마지 않았다고 한다. 그는 주로 해변에서 바라본 바다와 베네치아, 그리고 성 마르코 사원 등 몇 점을 그렸지만, 도시 안으로 들어가 운하를 돌면서 이 영감의 도시에 매료되기에 이른다. 알제리에서 그는 눈부신 양광에 도취되어 "극한에까지 도달한 느낌이다!"라고 감탄한 바 있는데, 베네치아에서는 더 나아가 신비로운 영감과 밝고 해맑은 인상주의적 비전의 극한을 느꼈다는 것이다.

1881년 캔버스 유채 54×65cm
보스턴 미술관 소장

게르네시 해안
LA PLAGE GUERNESEY

세필로 매우 부드럽고 경묘한 필치로 그려진 아담한 풍경화다. 따가운 햇볕을 온통 받아 해변의 다채로운 색체가 얼핏 희뿌연 듯 하면서도 생생하게 반영되어 있어 해안 전체의 느낌을 즐겁고도 몽상적인 느낌을 자아내게 한다. 해안의 작은 섬과 바위 등의 색들이 색의 대비를 꾀하면서도 그 위에 화면 전체가 하나의 비슷한 색조로 융화시켜 놓고 있다. 뭔가 또렷하지 않은, 어슴푸레 하지만 그것이 자연 속에 묻히는 듯이도 보여, 르누아르의 유니크한 혼연스런 색조의 묘를 잘 나타내고 있는 작품이다. 그리하여 하늘, 섬, 그리고 바다가 인간과 어울려 같은 질의 존재로서 서로 버무려져 모든 대상이 하나로 녹아들고 있다.

1882~3년 캔버스 유채 32×41.5cm
베른 반 로자 컬렉션 소장

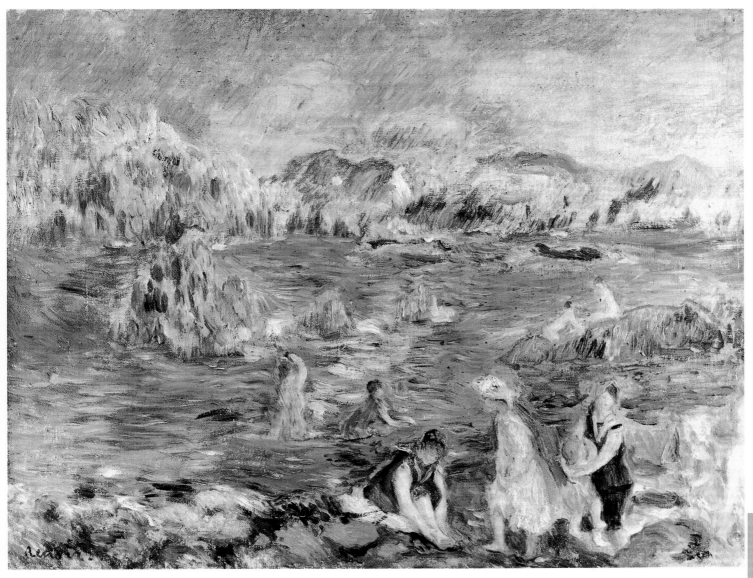

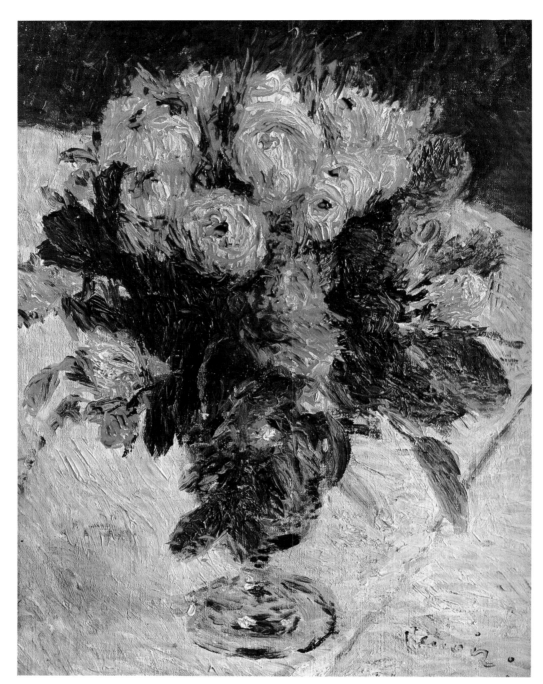

붉은 장미
ROSES MOUSSEUSES

　이 그림은 「르누아르Ｉ」의 '국화병'(p.42)과 같은 해(1890년)에 그려진 작품으로 꽃의 화사함과 요염함이 유난히도 돋보이는 작품이다.

　르누아르의 주요 테마는 풍만한 여인의 알몸이지만 그 틈틈이 꽃을 주제로 한 작품도 적잖이 그렸다. 여인과 꽃은 가장 선려(鮮麗)한 색감의 대상이므로 그릴 법도 하다. 르누아르가 주로 추구하는 아름다움에의 집념은 풍만한 색감이었으므로 꽃 그림 역시 색감 넘치는 화려한 꽃을 선호하였다. 군자의 꽃이라는 국화도 「르누아르Ｉ」에서는

화사하게 그렸지만, 이 그림의 대상이 꽃 중에서도 가장 요염한 꽃인 물 끼 있는 붉은 장미이므로 그가 즐겨 그리는 욕녀 묘사처럼 물 끼가 채 가시지 않은 붉은 장미를 유연하고 품위 있는 감촉으로 묘사하여 나부의 풍만한 아름다움과 맥락이 잘 통하는 듯 느껴진다. 그래서 꽃 가운데에서도 장미를 그는 곧잘 그리곤 했다.

1890년경 캔버스 유채 35.5×27cm
파리 인상파 미술관 소장

꽃다발
BOUQUET

르누아르는 주로 화사하고 요염한 장미꽃을 즐겨 그려오다가 20세기에 접어들면서는 장미 일변도를 지양하되 화사함에 그 더욱 초점을 맞추기 위해 한 가지 꽃이 아닌 여러 꽃을 다발로 묶어 그리기를 좋아했다. 이 그림은 꽃다발 그림의 초기작이니까 1900년경에 제작된 작품이다.

화면의 대부분이 빨강, 노랑 등 강렬한 원색으로 가득하며 그 색조의 따뜻한 즐거움이 넘쳐나도록 그

린 이른바 '색채의 심포니'라고 가히 이를 만하다. 이 꽃다발에서도 장미 꽃이 많이 눈에 띄는데, 이처럼 장미꽃은 여체와 더불어 르누아르 예술에 있어 뗄레야 뗄 수 없는 관계가 있는 모티브로 이 같은 숱한 명작을 낳았다.

1900년경 캔버스 유채 40×30cm
파리 장 월터 폴 기욤 컬렉션(루브르 미술관) 소장

베네치아 팔라조 두칼레
VENEZIA, PALAZZO DUCALE

1881년 르누아르는 파리를 떠나 이탈리라 여행을 떠난다. 그는 우선 베네치아로 달려가 평소 동경하던 물속의 도시가 지닌 특별한 아름다움에 매료되어 많은 풍경화 사생을 시도했다. 이 그림 역시 바다 쪽에서 바라본 산 마르코 사원을 거리를 두고 조망한 풍경화다. 오른 편에 팔라조 두칼레의 아름다운 고딕 아치의 열주(列柱)가 보이며 곤도라나 요트가 떠 있는 수면에 눈부시게 반짝이는 인상파풍 화법이 돋보인다. 섬세하고 톡톡 튀는 필촉으로 볕살의 반영이나 대기의 동요가 잘 포착된 일품이다. 선명하고 색감 넘치는 잘 짜여진 우아한 풍경화다.

나 역시 이 베네치아의 정경(情景)에 취해 이탈리아 여행 중 가장 많은 시와 그림을 쓰고 그렸지만, 어느 시대, 어느 나라, 유 무명을 막론하고 베네치아는 예술가의 혼을 빼앗는 마력을 지닌 영감의 도시임에 틀림없다. 르누아르는 이 도시를 다녀간 후 특히 고전화의 영향을 흠뻑 받아 정서만이 아니라 화면 또한 급선회하기에 이른다.

1881년 캔버스 유채54.7×66cm
마사추세주 클락 인스티튜트 소장

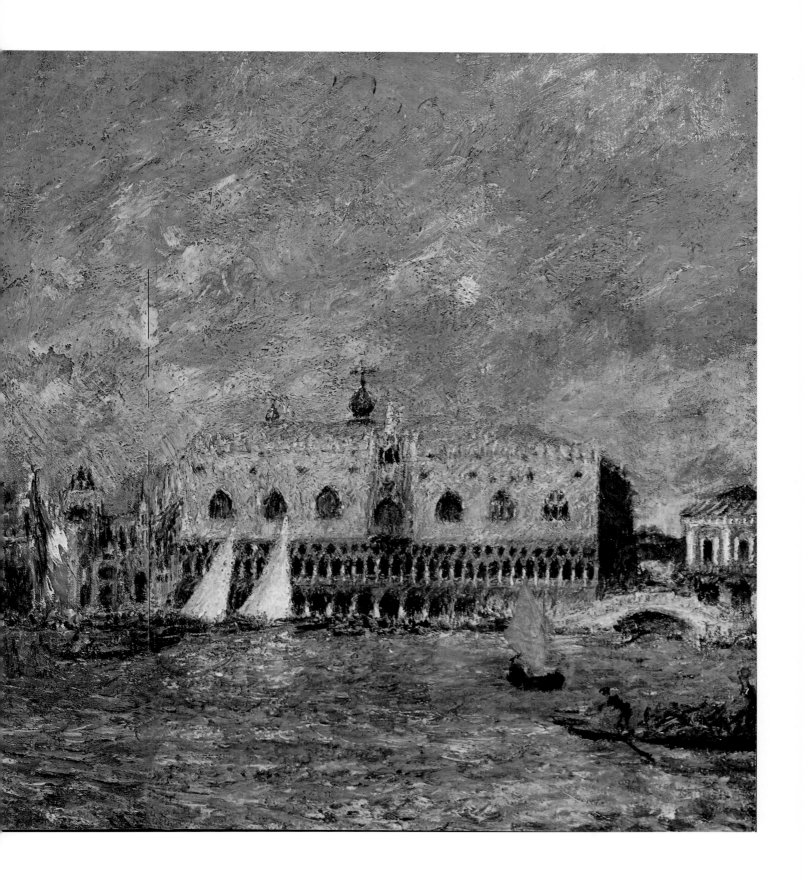

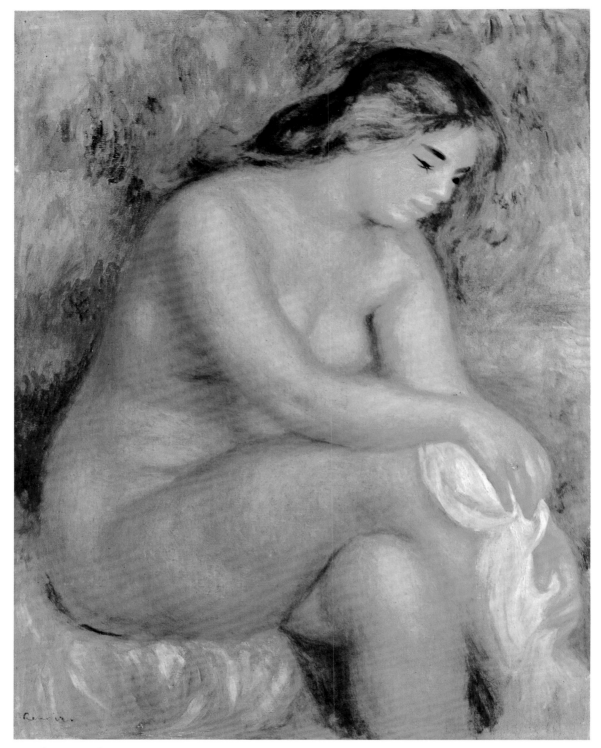

발을 닦는 목욕하는 여인
BAIGNEUSE ASSISE SESSUYANT LA JAMBE

욕녀 가운데에서도 1905년에 제작한 르누아르의 대표작으로 만년의 그의 원숙성을 잘 보여주는 역작이다. 여러 가지 다양한 여체를 끈질기게도 계속 그려온 르누아르는 노년에 이르면서 그림의 목표를 한결같이 여체의 원숙한 질량감과 그 풍만한 관능미에 초점을 맞추고 있는 듯이 보인다. 만년에는 얼굴의 아름다움에는 거의 신경을 쓰지 않고 오로지 포동포동한 육체만이 표현의 주체가 되어 크게 클로즈업시키고 있다. 어깨에서 앞가슴, 허리에서 허벅다리, 그리고 다리로 이어지는 알몸의 풍요로운 양감(量感)이 지니는 묵직하고도 따뜻한 체온과 감성을 물씬 느끼게 해준다. 붉고 노란 색이 온화하고도 고혹적인 색조로 이를 잘 표현하고 있다.

1905년 캔버스 유채 84×64.3cm
상 파울로 미술관 소장

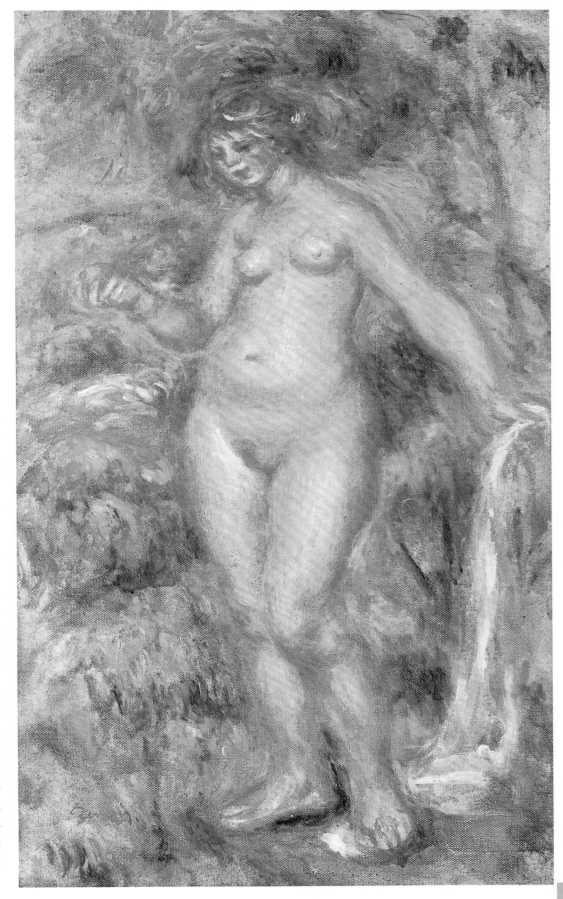

목욕하는 여인
LA BAIGNEUSE

르누아르가 죽기 직전, 그러니까
76~77세 때 그린 작품으로, 그가 추구
했던 만년의 기법과 메시지가 또렷한 그
림이다. 즉 붉은 색, 노랑색, 녹색, 초록
색 등 주로 네 가지 원색을 주체로 하여
이들 색과 색이 서로 조화되거나 반발
하면서 얽혀내는 색 독자의 세계로 새
로이 찾아나서는 작업의 일단을 여기
서 볼 수 있다. 이 같은 선연한 색감을
얽어 제대로 융합하기 위해서는 여인의
알몸이 주는 감각 이상의 대상이 없다
고 믿고 르누아르는 이 같은 독특한 나
부 상을 제작의 주요 모티브로 삼았던
것 같다. 그리하여 이 육체 감을 통하여
색감의 세계를 한층 풍요롭게 처리해나
갔다.

만년에 이르면 그가 그린 육체는 매
우 끈적하게 여물어 앞가슴 등이 썩 풍
만하지는 않지만 오히려 관능미 넘치도
록 연출하고 있다. 이러한 감각을 색조
의 융화를 통해 버무려서 온갖 빛깔의
파라다이스로서 즐겁게 노래하고 춤추
는 듯한 해조(諧調)를 느끼게 한다. 그
렇다고 색조가 전과 달리 강해진 것도
아닌데 색과 색의 관계를 통해 선려(鮮
麗)한 회화의 극치를 꾀하고 있어 보인
다.

1917~8년 캔버스 유채 51.4×31cm
필라델피아 미술관 소장

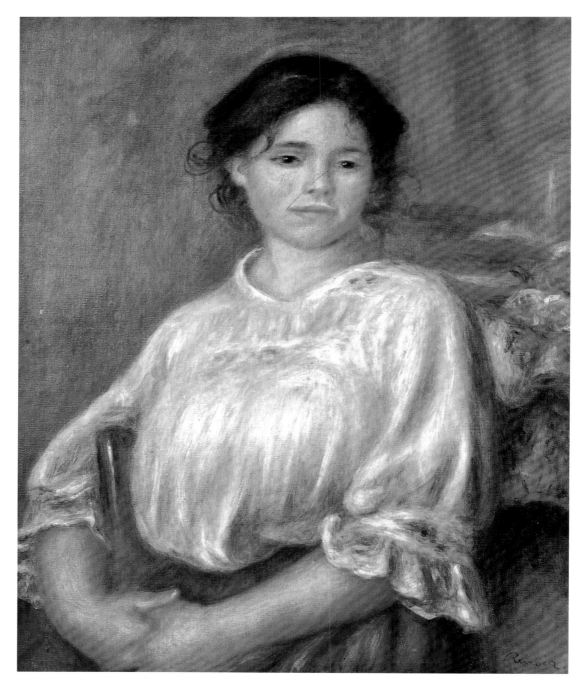

앉아 있는 아가씨
JEUNE FILLE ASSISE

자연스런 포즈를 취하고 있는 소녀상으로 르누아르 만년의 원숙한 화풍이 잘 드러나 있는 작품이다.

이 그림은 소녀의 싱그러운 젊음보다도 여자로서의 성숙해가는 감성이 짙게 느껴지며, 젊은 몸의 풍윤함을 실감 있게 감득할 수 있다. 비교적 풍만한 몸매이지만 작고 팽팽한 얼굴에서 소녀스러움을 찾아 볼 수 있다. 살짝 웃는 듯 보조개와 입 언저리, 그리고 뭔가를 골똘히 생각하고 있는 듯한 얼굴이 매우 인상적이다.

이 소녀의 육체는 나이답지 않게 풍만하지만 이 무렵에 르누아르가 즐겨 그렸던 목욕하는 여인이나 그 밖의 나녀(裸女)상과는 다른 젊음의 냄새가 어딘지 모르게 물씬 감돈다.

르누아르는 만년에 접어들면서 점점 더 젊은 여성을 그리되 이처럼 원숙미 넘치고 젊되 매우 풍만한 육체를 그리는 경향이 두드러진다. 이 소녀상은 블라우스에 가리어진 풍만한 앞가슴을 촘촘하고 고혹적인 손과 팔에서 대신 느낄 수 있다. 그림 배경의 경묘한 색조 처리도 교치(巧緻)하다.

1909년 캔버스 유채65×54cm
파리 인상파 미술관 소장

가브리엘르의 초상
PORTRAIT DE GABRIELLE

르누아르의 작품 중에는 가브리엘르의 초상화가 여러 점 있지만 그 대부분은 여인의 육체적 풍만함에 역점을 두어 그 질양감을 강조하고 실감 있게 표현하기 위해 색채를 버무렸다. 그러나 이 초상만은 그러한 그의 경향과는 좀 달라 이색적이다.

이 그림 속의 가브리엘르는 요염하지도 않고 뭔가 깊은 생각에 잠겨 있는, 아늑한 느낌을 주는 회화. 르누아르 나름의 육욕적 관점에서 벗어난 이색적인 초상화다. 얼굴도 색채를 걸고 두텁게 바르지 않고 가벼운 모델링으로 처리하고 있어 그림 분위기에 어울린다.

르누아르는 여인의 초상화를 그릴 때, 대체로 눈에 강한 악센트를 주어 정교한 묘사를 으례하지만, 이 초상화는 그러한 그의 경향과는 크게 다르다. 이 그림에서는 여인의 순간적인 눈의 표정을 재빨리 포착해서 단숨에 그린 것 같다. 얼핏 멍청한 듯, 게슴츠레한 듯도 한, 그러면서도 뭔가를 골똘히 생각하고 있는 듯한 모습이 이색적이다.

캔버스 유채 영국 개인 소장

장미를 쥔 콜로나 로마노 부인의 초상
JEUNE FEMME A LA ROSE

'장미꽃을 쥔 젊은 부인'이라는 제목으로 널리 알려진 작품이다. 장미와 여인은 르누아르가 가장 좋아하는 테마다. 둘 다 현란한 미적 감각의 왕자로 그는 줄곧 몰입해 왔다. 이런 두 매체를 한 화면에 그려 감각의 도취 속에 빠져들려 하였던 것 같다. 섬세하고 깔끔한 에드와르 부인 초상화와는 달리 여기서는

풍만하면서도 예사스러운 부인을 초상화적 기법보다는 르누아르 본연의 필치로 감각적인 미와 관능적인 기쁨을 느끼게 하는 차분하면서도 품격 있게 묘사한 작품이다.

1913년 캔버스 유채 65.5×54.5cm
파리 인상파 미술관

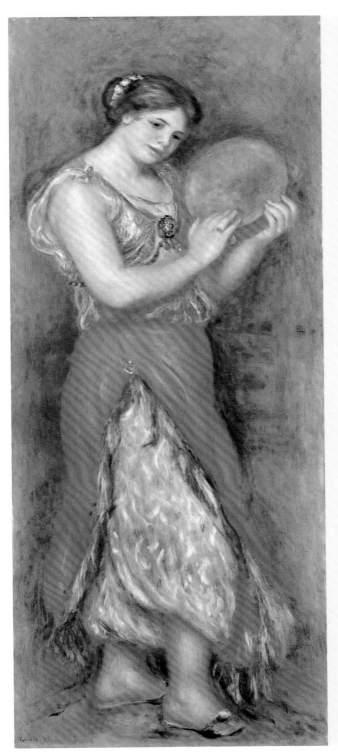

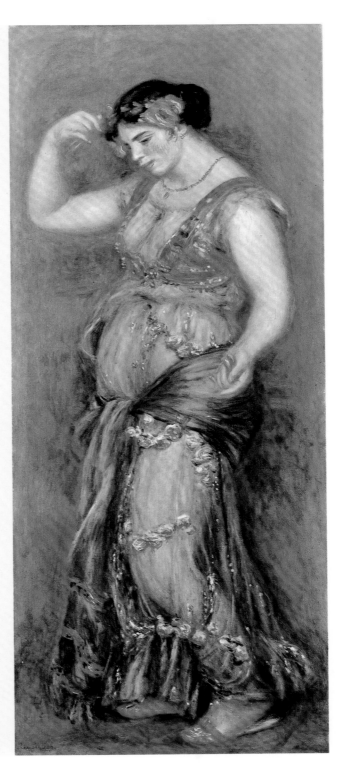

탐부린을 든 무용수(왼쪽),와 카스타네트를 든 무용수
LA DANSEUSE AU TAMBOURIN. LADANSEUSE AUX CASTAGNETTES

본시 르누아르의 부인상은 대체적으로 전신, 반신 할 것 없이 정지된 포즈가 많고, 그 추구하는 초점은 여인의 풍만한 육체의 아름다움을 표현하려는 데에 맞추어져 있다. 따라서 여인의 움직이는 자태는 거의 묘사하려들지 않고 외골수로 앉아 있거나 서 있는 모습을 주로 그려 왔다. 그런데 춤을 추려고 막 동작을 시작하는 윗 그림에 보이는 화사한 감성은 르누아르 작품에는 흔하지 않

아 진귀하기조차 하다. 춤에 맞춘 멜로디에 편승하여 경묘하게 움직이기 시작하는 요염한 자태가 멋들어진다. 르누아르는 순간적인 동적 공간을 추구하려 든 것이 아니라 살짝 움직이는 체세(体勢)에 따라 한층 화사한 여성미의 파문을 넓히면서 색채적 효과도 아울러 노리고 있어 보인다. 이러한 점은 <르누아르 I>에 실린 '생선 광주리를 든 여인'과 '과일 광주리를 든 여인'의 대비(p.40)와 이 책에 수록된 '도시의 춤'과 '시골의 춤' 등과 더불어 유사한 장면의 대비를 통한 미묘한 뉘앙스 차이를 잘 보여주고 있다.

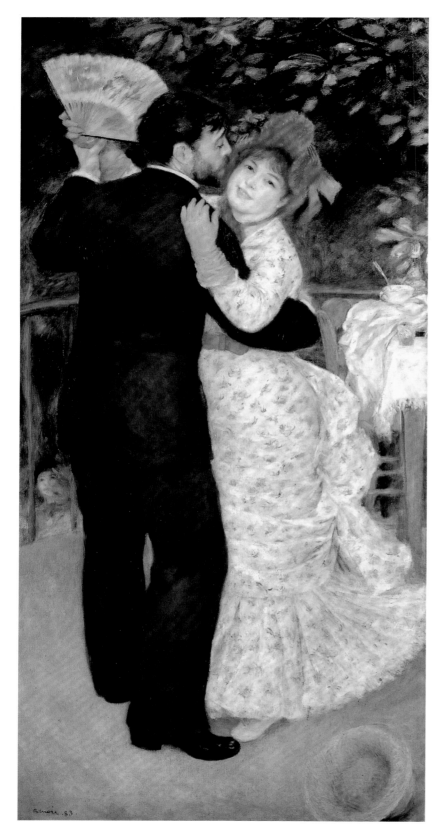

도시의 댄스
LA DANSE

'시골의 댄스'와는 대조적으로 화면 전체가 투명한 약간 차가운 계통의 색채로 다스려진 작품이다. 그래서 '시골의 댄스'는 한때 일명 "여름철 춤"이라 이르고, 이 '도시의 댄스'는 "겨울철 춤"이라고 이르기도 했다. 사교춤을 추었던 각각 다른 무대 분위기에 따라 화가의 붓놀림이 사뭇 다른 점에 유의해서 감상하면 재미있기도 하다. 각 여인의 드레스 빛깔, 광택, 허리 부분의 놀림 등의 묘사는 인상파의 그림이라기보다는 아카데믹한 수법에 가까운 것이기도 하다. 이 그림의 모델 아가씨는 많이 알려진 마리 바랑통이다. 당시 17세기의 발랄한 묘령이었다고 한다.

1883년 캔버스 유채 180×90cm

시골의 댄스
LA DANSE

르누아르는 1882년 후반부터 그 이듬해에 걸쳐 사교춤을 추는 남녀를 주제로 하는 3점의 작품을 그렸다. 맨 처음엔 유난히도 큰 캔버스에 그린 「쁘지바르의 댄스」(보스톤 미술관 소장)는 약간 대조를 이루는 도시와 시골의 춤의 중간쯤에 위치해 있는 작품이다. 르누아르의 동생 에드몽에 의하면 이 「시골의 댄스」는 라 그르누이에르가 그 무대라고 하는데, 그곳의 시골 아가씨가 흐뭇한 표정을 애써 감추지 못하고 활짝 웃으면서 아랫도리를 춤 파트너 쪽으로 바짝 붙이려는 자세를 보이고 있다. 땅 위에는 들뜬 아가씨의 심정을 나타내기 위해 밀짚모자가 아무렇게나 내동댕이쳐지고 있다. 춤추면서도 부채를 펴 보이는 등 촌스럽지만 순수해 보이는 밝은 분위기가 따뜻하게 다가온다.

1903년 캔버스 유채 180×90cm
오르세 미술관 소장

전 규 태

1841년 중부 프랑스의 리모지에서 태어난 피엘 오귀스트 르누아르는 어린 시절, 양친과 함께 파리로 이사하여 세느 강변 풍경에 푹 빠졌었다고 한다.

파리 한 복판을 가르고 흐르는 세느는 근년에 이르러서는 많이 오염되었지만 옛날엔 맑은 물이 흐르고 강변에 수목은 울창하였으며 휴일에는 낚시꾼들과 카누나 요트 등을 즐기는 사람들이 몰려들었다고 한다. 이 같은 명미한 물가 풍경 속에서 탄생된 것이 르누아르를 비롯한 인상파의 회화임은 새삼스레 말할 나위도 없다. 특히 햇빛이 마구 쏟아져 수면에 반사되는 눈부신 정경은 볕살을 가장 잘 포착할 수 있는 장소였고 그들의 가장 소중한 테마가 되기에 이르렀다.

또한 르누아르와 그의 친구들은 세느 강변에 올연한 루브르를 앞마당처럼 자주 드나들곤 했는데, 어느 날 그는 루브르 미술관에서 푸시에의 「물놀이하는 디아나」(1742년)를 보고 크게 감격한 이래 아름답고 탐스런 여성과 그 알몸을 그리게 된 모티브가 되었다고 한다.

스물한 살 때, 화가가 되기로 결심을 하고는 곧 미술학교에 입학하여 그레르 아틀리에에서 모네, 시스레, 바지르 등과 친교를 맺었고, 그들과 함께 숲과 강반에서 야외 사생을 통해 '눈부신 빛'을 '만나 빛과 색채의 찬가'를 꿈꾸기 시작했다.

1875년 르누아르는 몽마르트르 언덕에 아틀리에를 차렸고 그 주변 풍경을 열심히 그리면서 필법을 익혀나갔다. 그러다가 대작 「무랑 드 라 갸레트」를 인상파전에 출품하여 일약 유명해졌다.

이 무렵은 인상파의 그림이 사회적으로 막 인지되기에 이르렀던 시기였다. 인상주의의 기치를 내걸고 새로운 아름다움의 표현을 탐구하기 시작했던 인상파 화가들은 줄곧 기성 화단 (아카데미즘 화단)의 도전을 받았으나 1870년대 후반부터는 화상들이 인상파 그림들을 200프랑 남짓한 값으로 매수하기 시작했다.

그림이 팔리기 시작하고 이에 편승하여 초상화를 원하는 사람들이 많아지게 되자, 르누아르는 초상화를 그리되 인물에 비치는 빛의 효과를 탐구하기 시작했다. 1874년에 그린 「독서하는 아가씨」(르누아르 I, p.14)는 창을 통해 비치는 햇살을 열린 책갈피에 반사되어 소녀의 얼굴이 생생하게 빛나도록 그려 크게 화제를 모았다. 「알퐁신느 프르네즈의 초상」 역시 세느 강변의 행락지 레스토랑 테라스에 앉은 여성상을 그렸는데, 다사로운 햇빛이 인물을 흠뻑 감싸 마치 자연 속에 녹아 있는 듯이 환몽적으로 그는 묘사하였다. 또한 같은 무렵에 그린 「햇빛 속의 나부」도 잡목들 사이로 새어들어 오는 햇빛을 온몸으로 받고 있는 누드로, 인상파 시대의 특징을 가장 또렷하게 보여 주고 있는 명작의 하나다. 얼굴이나 어깨, 젖가슴 등이 눈부신 햇빛을 받아 환상적인 아름다움이 돋보인다. 이처럼 그는 눈 시리게 밝

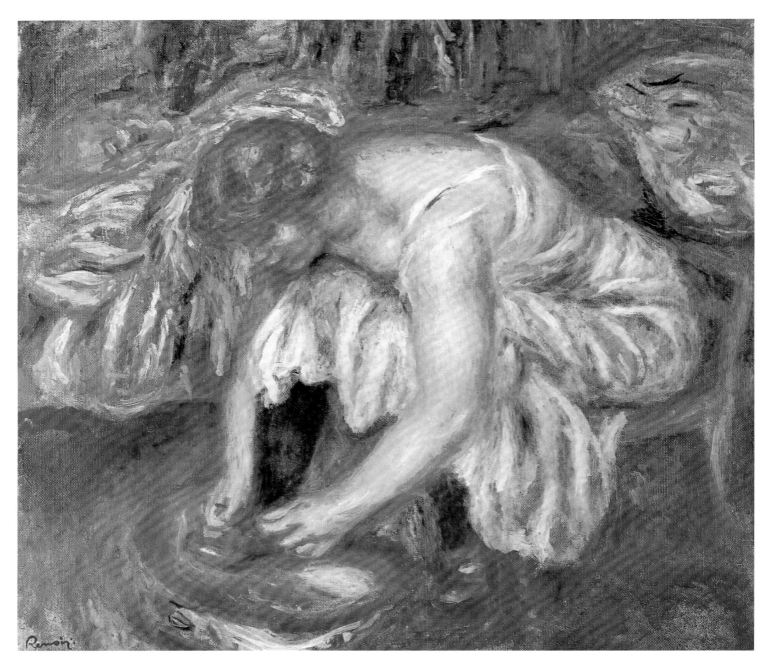

치장하는 여인
FEMME FAISANT SA TOILETTE

이 역시 만년의 작품으로, 매우 원숙해진 르누아르의 화풍을 넉넉하게

감득할 수 있게 하는 작품이다. 이 그림에서는 그의 전매특허인 여인의 육체 감을 굳이 강조하려들지 않은 채, 그 보다는 화면 전체가 하나로 녹아내리도록 하기 위해 색체 감의 합주(合奏)에 초점을 맞추고 있어 보인다.

중심에는 앞에 쓸모없이 버려진 신발의 끈을 이리저리 매어보는 내의 차

고도 몽환적인, 강렬하고도 얼핏 둔중해 보이는 햇빛이 꿈꾸는 듯한 분위기를 조성하며 도리어 용솟음치는 듯한 요기(妖氣)를 아름다운 여체에 불어 넣어주고 있는데 빛의 효과를 너무나도 효과적으로 처리한 그의 대표작이라고 볼 수 있다.

하지만 이 작품을 내놓자마자 혹평이 꼬리를 물고 나오기도 했다. 심지어는 이 작품을 "청색과 녹색의 반점으로 얼룩진 썩은 살덩어리 같은 누드"라는 악랄한 비평마저 있었다. 하지만 현대적인 안목으로 보면 발랄한 젊은 여성의 알몸이 지닌 매력의 비밀과 아름다움을 이 작품만큼 색채감 있고 고혹적으로 표현한 예는 아마도 어느 시대, 어느 나라의 회화에서도 찾아보기 힘들 것이다. 그는 다만 빛의 효과를 표현하려고만 애쓴 것이 아니다. 인체나 사물, 그 자체의 진면목과 그 아름다움을 탐구하려고 하

는 인상파 화가로서의 비전이 한결 선명히 드러나 있다. 이 회화를 계기로 그는 색채의 조화, 색조의 미묘함, 색의 대비적 효과, 탄력 있는 필적의 묘 등을 터득하였고, 차츰 일찍이 볼 수 없었던 넘치는 여체에 함몰되기에 이른다.

르누아르 예술의 성숙기라고 이를 수 있는 '추이(趣移)의 시대'에는 '고전에의 환원을 통해 완숙을 지향하는 시기를 거쳐 완숙기라 할 수 있는 만년의 지중해 시대'로 접어든다.

「르누아르 Ⅱ」에서는 되도록이면 만년기의 작품과 대표작이면서도 비교적 많이 알려지지 않았던 그림을 많이 수록하려고 애썼다. 만년의 르누아르는 여성의 육체가 지닌 특유의 감각을 어떻게 하면 보다 더 잘 표현할 수 있을까 고심 하며 습작과 개작을 거듭하였다. 그리하여 그 풍윤한

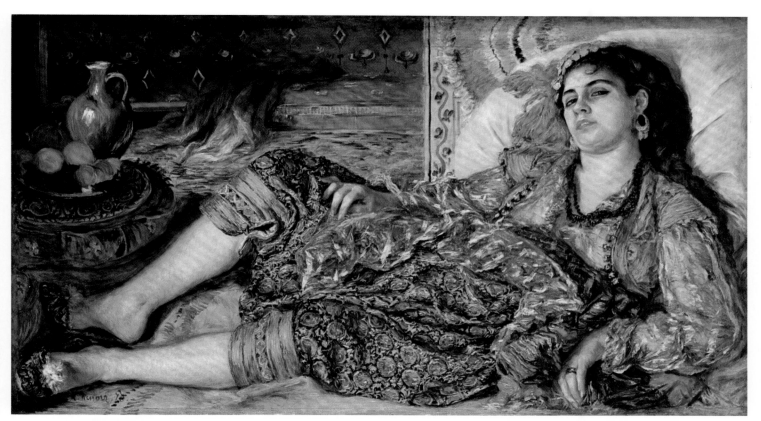

림의 여인이 엎드려 있고 뒤쪽에는 모포나 이부자리가 아무렇게나 내동댕이쳐져 있는 침대가 놓여 있다. 아마도 너무 널려 있는 것들을 정리하고 화장이라도 해야겠다고 서두르고 있는 듯이 보이기도 한다.

제목은 화장하는 여인으로 되어 있으나, 실은 화장하기 직전의 모습을 그린 장면이라고 볼 수 있다.

배경의 선연한 색조를 돋보이게 하기 위해서 여인의 앞쪽에는 너저분한 것을 일부러 내세워 대비를 통해 배경과 전경을 버무려 보려고 시도한 작품 같다. 그리하여 주제가 되는 여인만이 중심으로 작용하지만은 않게 하여, 모든 것이 같은 가치와 주장을 가지고 융합하도록 꾀했다. 그럼으로써 화면 전체가 풍윤한 색감으로 넘치게 하는 구도를 이룩했다.

1908년 캔버스 유채 56.5×56.5cm
런던대학교 골드 인스티튜트 갤러리 소장

오달리스크
ODALISQUE

'오달리스크'는 그 옛날 터키의 궁정에서 왕이나 왕족들을 시봉하던 궁녀(시녀)로 19세기 초엽, 프랑스의 세력이 중동지역으로 뻗어나감에 따라 이 지역의 노스탈직한 정서가 프랑스에서도 유입되기 시작한다, 프랑스 화가들은 다투어가며 터키 풍물을 소재로 하여 그리기에 한 때 골몰했었다.

이 같은 시대적 유행에 발맞추어 르누아르도 화려한 의상을 걸친 오달리스크를 모델로 그리게 되었다. 하지만 그는 인물보다는 오달리스크가 걸친 이색적인 의상의 문양에 역점을 두어 그 특유의 기법으로 섬세하게 묘사하였다. 모델이 입은 의복 속에 섬세한 빛깔, 다양한 색감이 특히 하의에 마치 보석처럼 화려하게 빛나 보인다. 그 때문에 그의 특이한 정밀묘사의 극치를 보여주는 이색적인 작품으로 후대에 남게 된 것이다. 그가 이처럼 섬세한 의상 표현에 역점을 둔 것은, 중동의 여인들을 그린 선인상주의 화가, 특히 빛의 효과를 강조한 드라크로와의 필촉에 자극되면서부터인 듯 싶다.

1870년 캔버스 유채 68.6×123.2cm
워싱턴 국립 미술관 소장

생명감을 만년에는 열심히 묘사하기에 이른다. 만년에 접어들어 "만일 여자에게 아름다운 젖가슴과 엉덩이가 없었더라면 나는 그림을 포기했을는지도 모른다"고 술회하였다고 할 만큼 르누아르는 빛과 색채 속의 여체 찬가를 화폭에 담는 것이 그 나름의 삶의 의미였던 것이다.

그는 이와 같은 생활철학과 감각으로 4원색의 컨트라스트에 의한 관계설정으로 색도가 보다 선명해지고 강렬한 육체감이 질량감 있게 표출되기에 이른다. 만년에 이르러 이와 같은 화법은 막 목욕하고 나온 싱그러운 모습으로 그려지는데, 어느 작품이나 여체의 때 묻지 않고 살아 있는 육체감에 그는 도취해 있었던 것 같다. 그는 나이가 들수록 나부의 탐스런 알몸을 배경색과 대비시켜 강조하면서 붉은 색을 구조로 한 경향을 띠면서 풍염한 관능미를 나타내고 있다. 이러한 특질이 르누아르 예술을

완숙하게 하고 유니크하게 만들었을 뿐만이 아니라 이 감각적 풍요로움과 예리함은 동시에 프랑스 민족의 본질적인 성격으로 정착되기에 이르렀다고 본다.

르누아르는 만년에 나부를 주로 그리긴 했지만 그밖에도 옷을 걸친 여인상도 많이 묘사하곤 했다. 이 경우에도 그는 붉은 색조가 화면을 크게 차지하며 여성의 속성을 매혹적이고도 열정적으로 묘사하고 그 강렬한 색채를 하나의 융화된 색조 속에 애써 응축하려고 한 듯한 느낌의 작품이 많다.

그는 남부 프랑스의 온화하고 전원적인 환경 속에서 풍염한 여체 그리기에 함몰되어 있었으나 창졸간에 엄습한 류마티스 때문에 차츰 수족을 못 쓰게 되자 여러 가지 편법을 써가면서 집필을 계속 하다가 1919년,

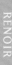

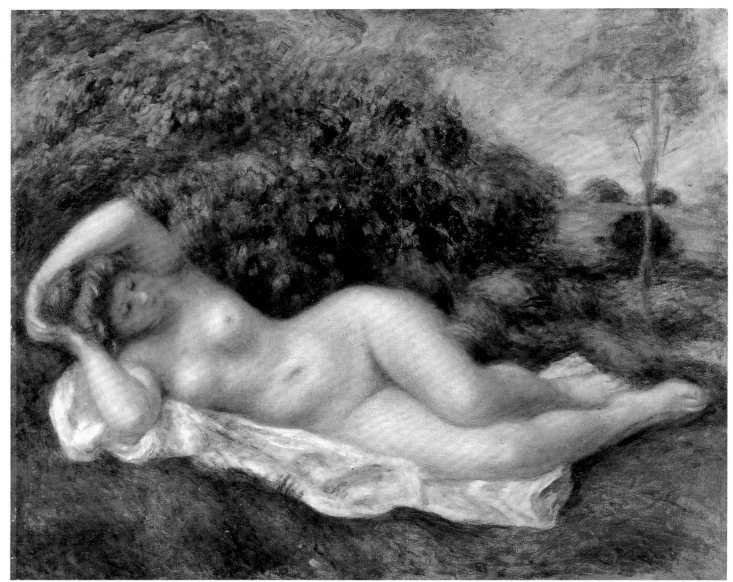

브랑제르
BOULANGERE

무성한 숲과 외로운 듯 서 있는 나무를 즐겨 그리는 등 르누아르의 풍경화에는 그 나름대로의 특색이 있는데, 이는 풍경의 한낱 사생이 아니라 이러한 구도를 이용해서 모델의 색채감을 한층 농도 있게 하려는 의도가 숨어 있다. 여인의 알몸을 그린 이 작품에서도 누구를 기다리는 듯 요염하게 비스듬히 누워 있는 밝고 탐스러운 육체를 자연의 빛과 색채를 끌어들여 돋보이게 하고 있다. 이 그림은 녹음짙은 대자연 속에 모델을 눕혀 놓고 그렸다기보다는 누워있는 누드를 주제로 하여 그리다가 문득 그림의 회화적인 효과를 노리고 싶어 자연 풍경을 배경으로 처리한 듯이 보인다. 매우 원숙한 여인의 나체에 넘치는 관능미와 풍윤함이 돋보이도록 하기 위해 화가는 무척 신경을 곤두세운 듯이 보인다. 이 작품은 나신을 자연 속에 자유롭게 누워 있게 묘사함으로써 한층 더 감각적이고도 고혹적인 효과를 연출하고 있어 좋다.

1904년 경 캔버스 유채 54×65cm
런던 개인 소장

78세에 이승을 하직했다.

르누아르의 작품을 총괄해서 본다면 초기부터 만년에 이르기까지 그의 초점은 인물이고, 인물화 중에서도 여인상이 압도적으로 많으며, 여인상 가운데에서도 나부들이 대다수를 차지한다. 이는 여인이 지닌 아름다움뿐만이 아니라, 그 풍요로움, 매혹적인 관능미 속에 르누아르는 생애를 걸어 전력투구함으로써 스스로의 예술에 승부를 걸었다고 단적으로 말할 수 있겠다. 여체야말로 그의 생명의 원천이며 삶의 보람이요 기쁨 자체이기도 했다. 나도 그의 생애와 예술을 통해 그러한 가치관에 절로 동조하고 싶어진다. 이처럼 여인과 여체가 그의 예술의 주제이긴 하지만 늘 밝고 해맑은 대자연 역시 주요 화두였다. 자연 묘사 또한 여체에서 선려(鮮麗)함을 찾듯이 가로수이건 산이건 바다이건 간에 원색의 대비 속에 이제 막 생명이 움튼 듯한 싱그러움과 싱싱함을 강조하고 있다. 그는 식물 중에서도 장미꽃을 즐겨 그렸는데, 여인의 알몸이 지닌 풍만함과 싱그러움을 장미 속에서 보석처럼 귀하게 표출하려 애썼던 것 같다.

르누아르는 이와 같이 평생을 일관하여 색을 알고, 색을 쫓았으며, 이를 잘 붙잡아 색의 세계를 버무리기에 애쓴 색채 화가였다. 르누아르만큼 빛이 투영된 풍윤함을 색채화한 작가는 아마도 드물 것이다. 근대 회화가 비로소 색채의 작용을 최고도로 감화하여 감각의 찬가를 널리 부르게 된 것도 르누아르의 치열하고도 섬세한 감정과 감각 덕분이라고 해도 과언이 아니리라.